어떻게 예술 작품을 되살릴까?

2024년 6월 22일 초판 1쇄 발행

글	파비에네 마이어·지빌레 불프
그림	마르티나 라이캄
번역	이사빈
감수	김은진
펴낸이	류지호
편집	이기선, 김희중, 곽명진
디자인	쿠담디자인
펴낸 곳	원더박스 (03169) 서울시 종로구 사직로10길 17, 301호
	대표전화 02-720-1202 팩시밀리 0303-3448-1202
	출판등록 제2022-000212호(2012. 6. 27.)

ISBN 979-11-92953-34-2 (03600)

• 잘못된 책은 구입하신 서점에서 바꾸어 드립니다.
• 스마트폰으로 QR코드를 스캔하면 도서 목록으로 연결됩니다.
• 독자 여러분의 의견과 참여를 기다립니다.
 블로그 blog.naver.com/wonderbox13, 이메일 wonderbox13@naver.com

어떻게 예술 작품을 되살릴까?

파비에네 마이어 · 지빌레 불프 글 | 마르티나 라이캄 그림

이사빈 번역 | 김은진 감수

원더박스

파비에네 마이어(Fabienne Meyer)는 종이 작품과 도서, 문서 기록 자료의 보존과 복원을 공부하고 베를린의 국립 드로잉 판화 미술관에서 보존가로 일하고 있다.

마르티나 라이캄(Martina Leykamm)은 커뮤니케이션 디자인을 공부하고 프리랜서 일러스트레이터로 활동하면서 출판사와 신문, 잡지, 기업과 함께 일을 하고 있다.

지빌레 불프(Sibylle Wulff)는 회화 및 채색 조각의 보존과 복원을 공부했다. 라이프치히 대학에서 600년 이상 된 소장 및 위탁 미술품의 보존과 복원을 담당하고 있다.

서문

예술은 커다란 기억 같은 것입니다. 그것도 그냥 한 사람의 기억이 아니라 인류 전체의 기억! 우리는 예술을 통해 수백 년 전, 또는 바로 1년 전에 사람들이 어떤 것을 아름다워하거나 무서워했는지, 어떤 생각을 했는지, 어디에서 감동을 받았는지, 아주 단순하게는 먹고 싶어 한 음식이 무엇이었는지나 당시 도시와 시골의 풍경 같은 것들을 알 수 있습니다.

기억을 잃어버린 사람에게는 어떤 일이 일어날까요? 그리고 한 사회의 기억인 예술이 사라진다면 그 사회에는 어떤 일이 일어날까요? 다행히도 예술 작품을 돌보면서 예술이 온전히 보존될 수 있도록 노력하는 사람들이 있습니다. 예술품 보존가들이 바로 그런 사람들이라고 할 수 있죠. 이 책에서 우리는 보존가 두 사람이 미술관에서 일하는 현장을 따라다니면서 이 멋지고 아름다운 직업에 대해 많은 것을 알아 갈 겁니다. 보존가들의 전문 분야는 고고학 발굴품부터 천연재료 또는 합성물질로 만들어진 작품, 사진, 영화, 유리, 섬유, 금속, 돌, 나무, 악기, 벽화, 액자, 조각에 이르기까지 굉장히 다양합니다. 그중에서 이 책에 등장하는 두 사람은 회화와 종이 작품 전문 보존가입니다. 다른 이유가 있어서가 아니라 이 책을 쓴 저자들의 전공 분야이기 때문이죠.

이 책은 교재도 아니고 안내서도 아닙니다. 그저 예술을 보존하는 방법과 관련한 정보와 지식을 전달하고 예술을 구하는 일의 즐거움을 널리 알리려는 마음에서 쓴 책이지요.이 책을 읽고 누군가가 예술품 보존가를 꿈꾼다면, 그 또한 멋진 일일 겁니다!

이 유명한 토끼는
이 책에서 몇 번 등장할까요?
정답은 맨 뒤 페이지에
나와 있습니다.

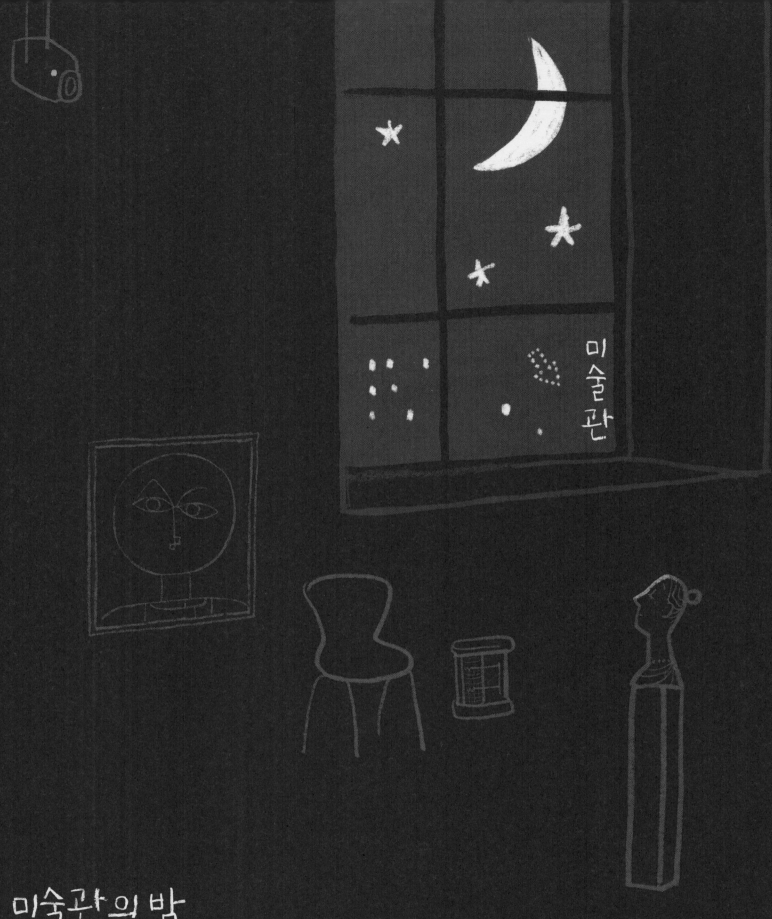

미술관의 밤

도둑이 값 비싼 후고 폰 랑엔스타인의 초상화를
노리고 있습니다.

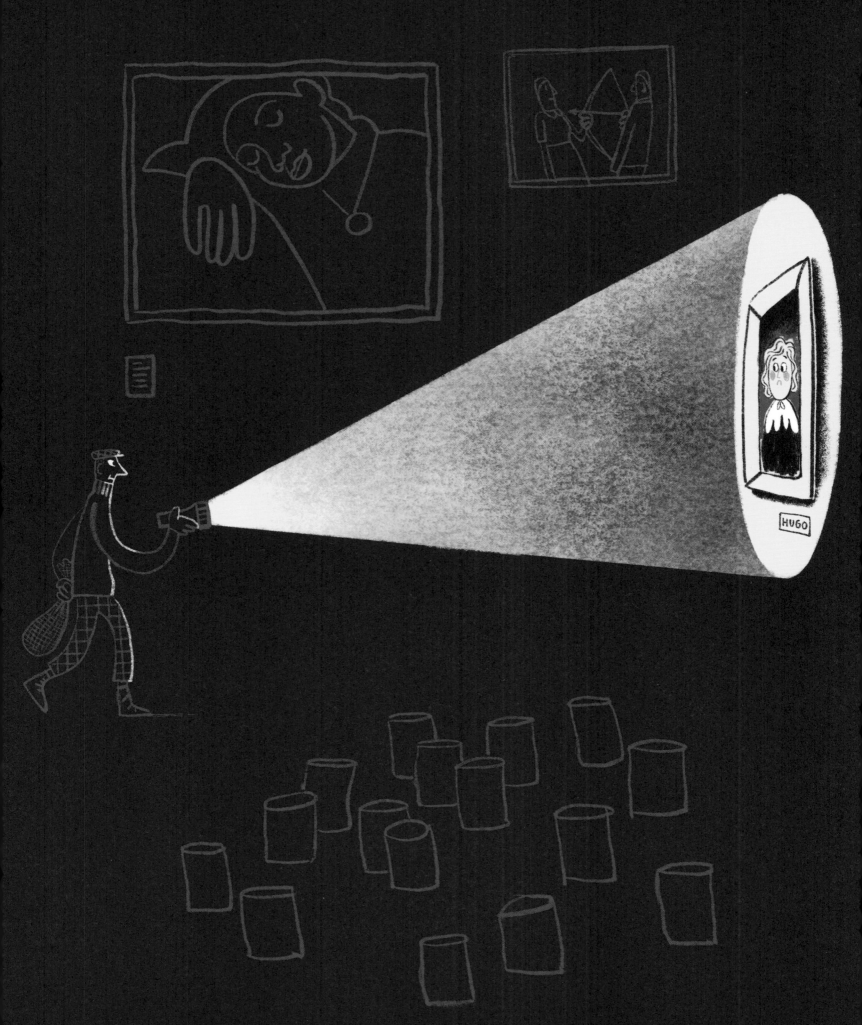

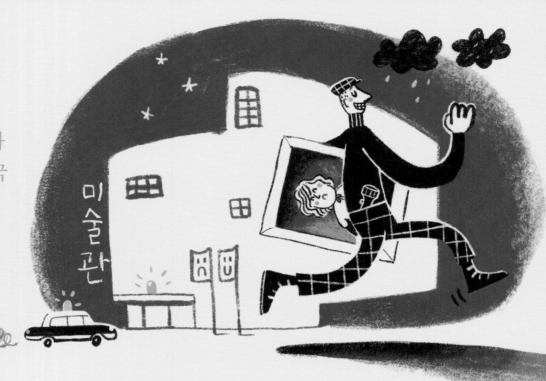

도둑이 후고를 들고
밤길을 달립니다. 후고가
마구 흔들립니다. 붓 자국
하나하나까지 전부
아파요.

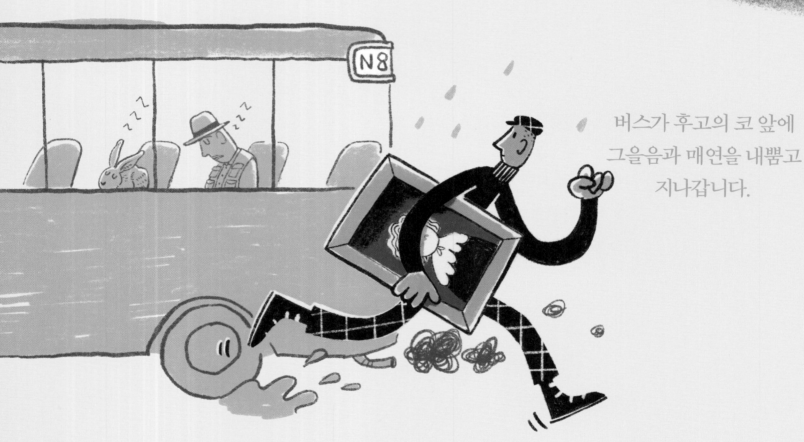

버스가 후고의 코 앞에
그을음과 매연을 내뿜고
지나갑니다.

후고가 바닥에 떨어지면서 더러워지고
물에 젖었네요. 돌멩이 때문에
캔버스천에 구멍이 납니다. 액자의
한쪽 모서리는 부러져서 떨어져
나갑니다.

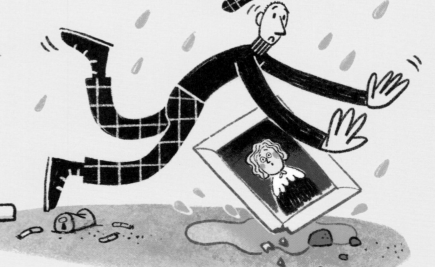

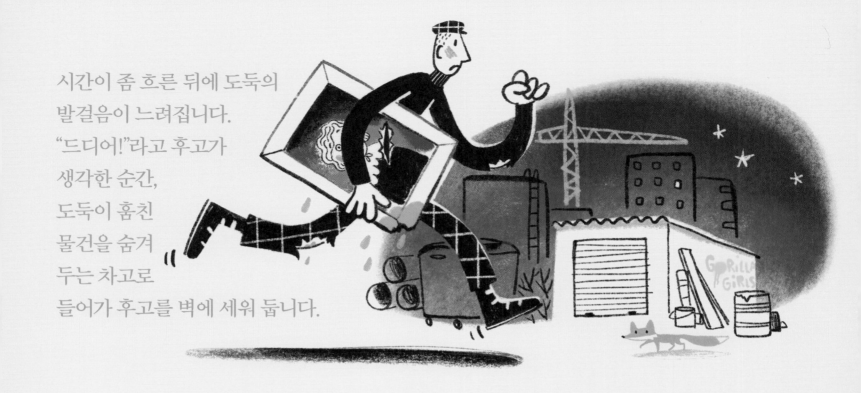

시간이 좀 흐른 뒤에 도둑의
발걸음이 느려집니다.
"드디어!"라고 후고가
생각한 순간,
도둑이 훔친
물건을 숨겨
두는 차고로
들어가 후고를 벽에 세워 둡니다.

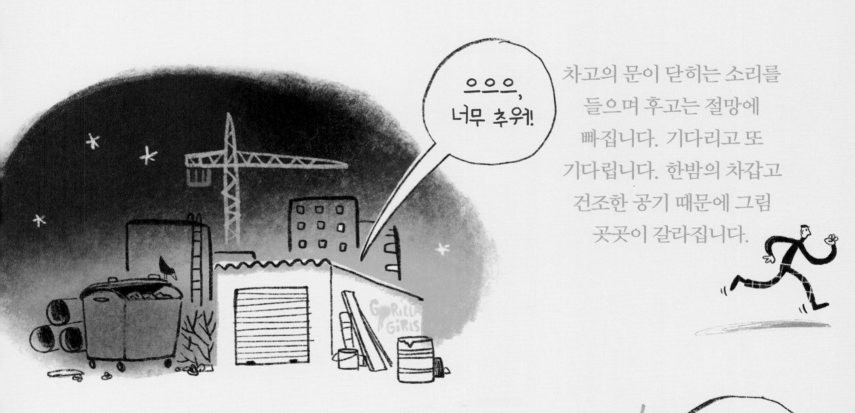

으으으,
너무 추워!

차고의 문이 닫히는 소리를
들으며 후고는 절망에
빠집니다. 기다리고 또
기다립니다. 한밤의 차갑고
건조한 공기 때문에 그림
곳곳이 갈라집니다.

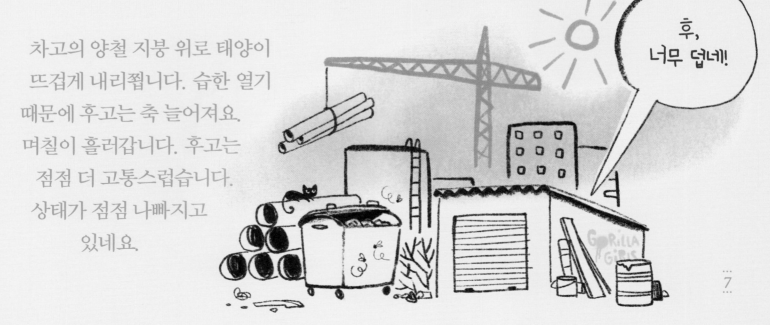

차고의 양철 지붕 위로 태양이
뜨겁게 내리쬡니다. 습한 열기
때문에 후고는 축 늘어져요.
며칠이 흘러갑니다. 후고는
점점 더 고통스럽습니다.
상태가 점점 나빠지고
있네요

후,
너무 덥네!

시간이

얼마나 흘렀을까요?
갑자기 차고의 문이 열립니다.

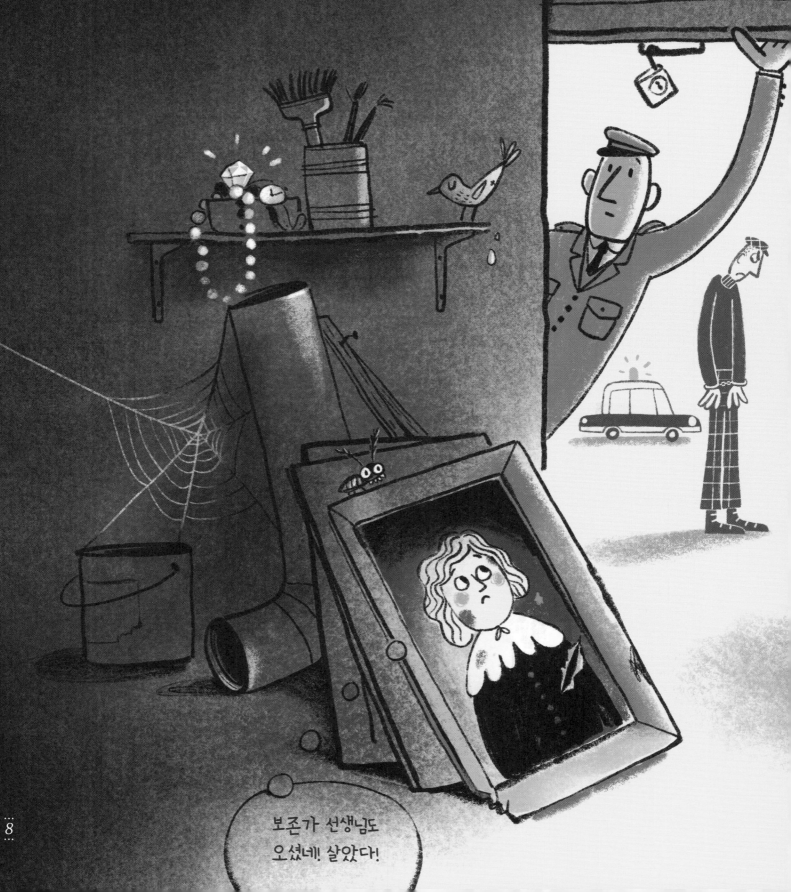

저기 있네요!
불쌍한 녀석, 상태가 안 좋아
보이는데요?

보존가 선생님도
오셨네! 살았다!

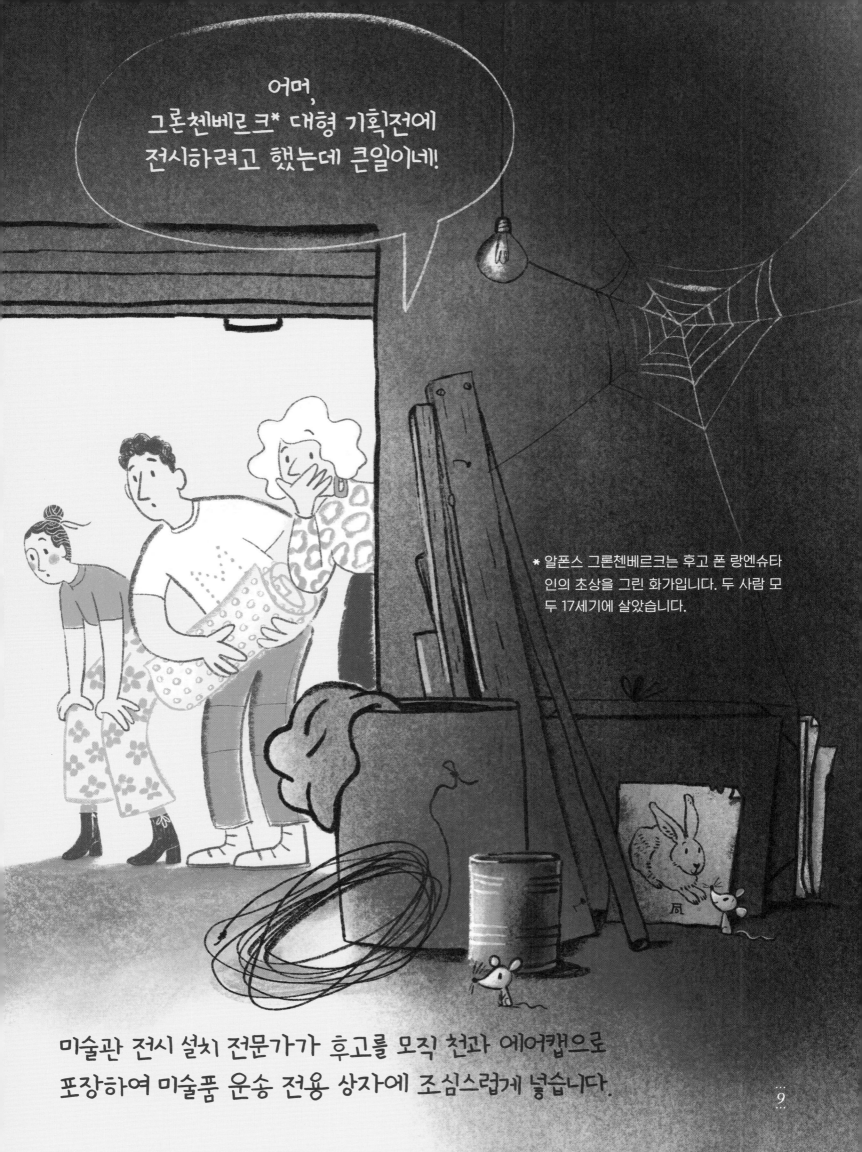

어머,
그론첸베르크* 대형 기획전에
전시하려고 했는데 큰일이네!

* 알폰스 그론첸베르크는 후고 폰 랑엔슈타인의 초상을 그린 화가입니다. 두 사람 모두 17세기에 살았습니다.

미술관 전시 설치 전문가가 후고를 모직 천과 에어캡으로
포장하여 미술품 운송 전용 상자에 조심스럽게 넣습니다.

보존 처리실

드디어 미술관으로 돌아왔습니다! 후고는 미술관에 도착하자마자 보존 처리실로 보내집니다. 보존 처리실은 미술품의 상태를 검사하고 보존 처리를 하는 공간입니다. 이곳은 마치 수술실과 아틀리에, 연구실, 사진 촬영실, 사무실을 합친 것처럼 생겼어요. 보존 처리실에서 사용되는 많은 도구와 기계들은 치과나 시계 수리 공방에서도 사용되는 것들입니다. 이렇게 섬세한 기구들로 아주 정확하고 정밀한 작업을 할 수 있습니다. 지금 여기에는 회화, 종이, 액자, 조각, 그리고 동시대 미술 담당 보존가가 보이네요.

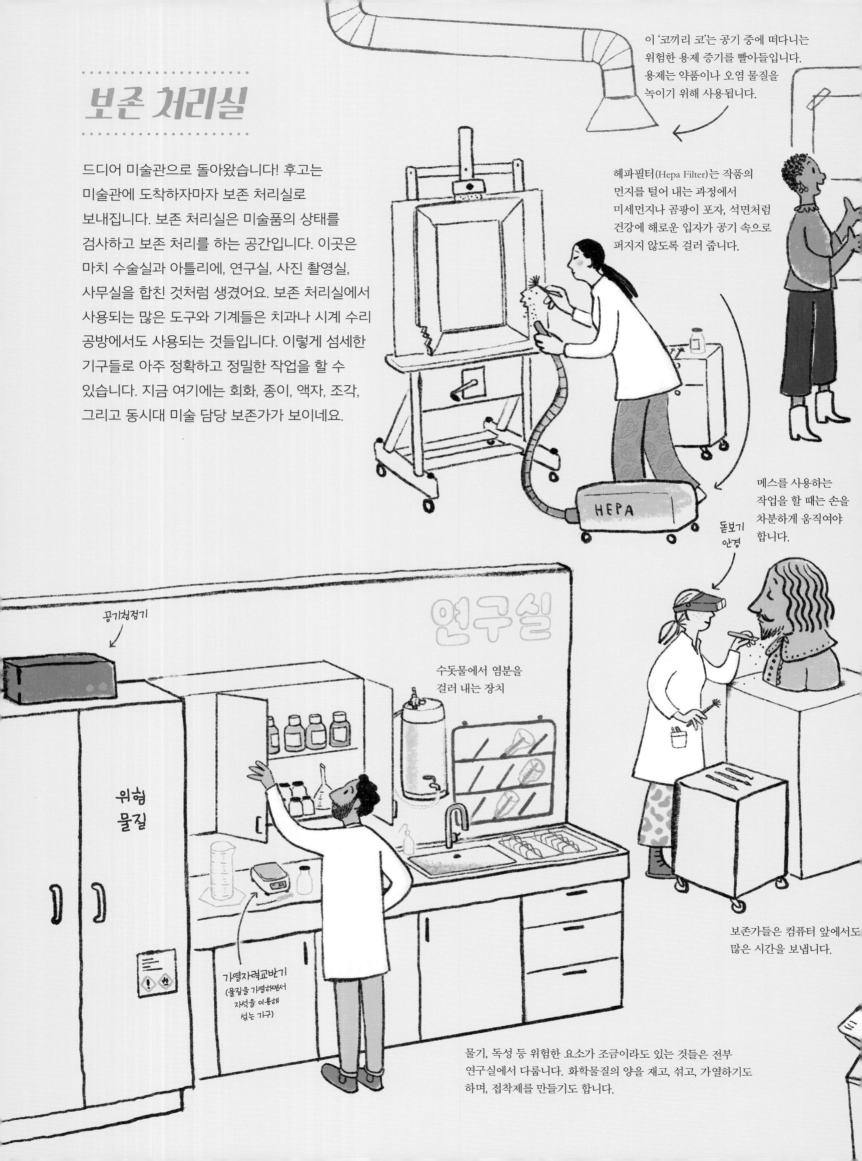

이 '코끼리 코'는 공기 중에 떠다니는 위험한 용제 증기를 빨아들입니다. 용제는 약품이나 오염 물질을 녹이기 위해 사용됩니다.

헤파필터(Hepa Filter)는 작품의 먼지를 털어 내는 과정에서 미세먼지나 곰팡이 포자, 석면처럼 건강에 해로운 입자가 공기 속으로 퍼지지 않도록 걸러 줍니다.

HEPA

메스를 사용하는 작업을 할 때는 손을 차분하게 움직여야 합니다.

돋보기 안경

공기청정기

연구실

수돗물에서 염분을 걸러 내는 장치

위험 물질

가열자력교반기 (물질을 가열하면서 자석을 이용해 섞는 기구)

보존가들은 컴퓨터 앞에서도 많은 시간을 보냅니다.

물기, 독성 등 위험한 요소가 조금이라도 있는 것들은 전부 연구실에서 다룹니다. 화학물질의 양을 재고, 섞고, 가열하기도 하며, 접착제를 만들기도 합니다.

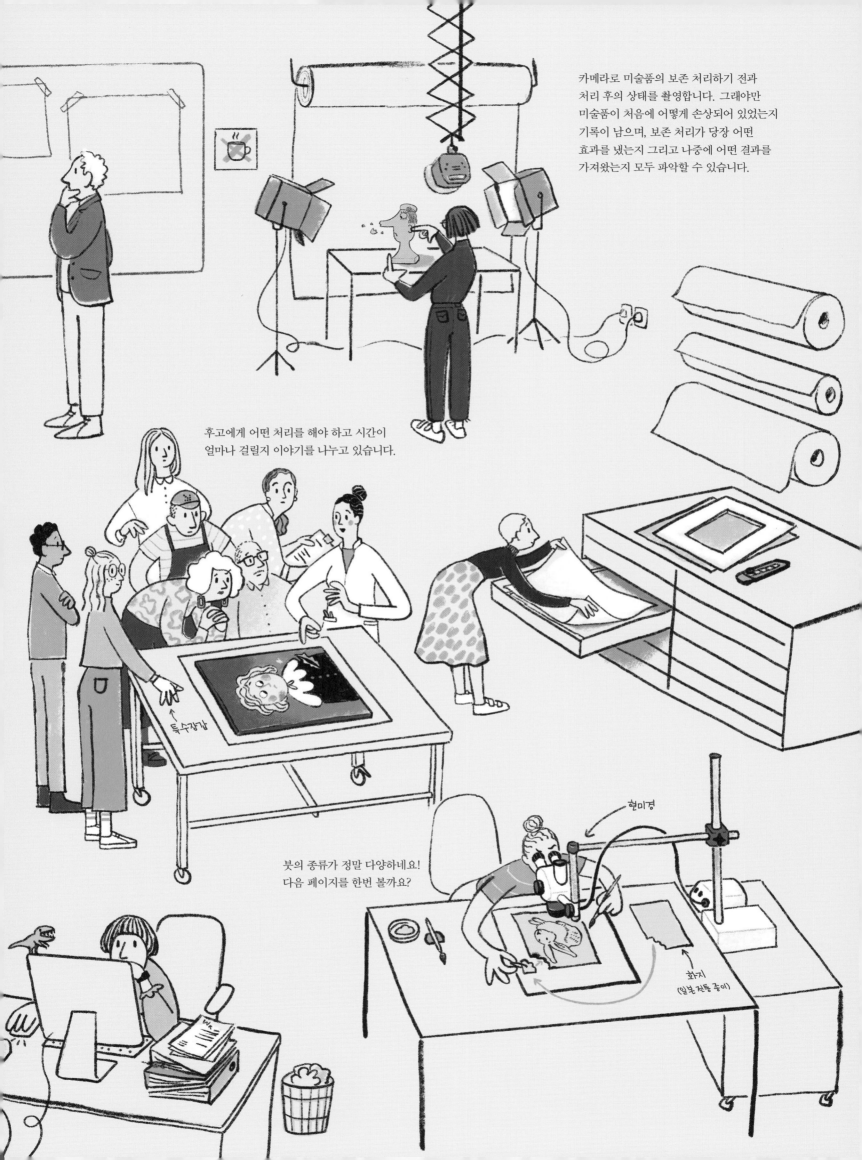

카메라로 미술품의 보존 처리하기 전과
처리 후의 상태를 촬영합니다. 그래야만
미술품이 처음에 어떻게 손상되어 있었는지
기록이 남으며, 보존 처리가 당장 어떤
효과를 냈는지 그리고 나중에 어떤 결과를
가져왔는지 모두 파악할 수 있습니다.

후고에게 어떤 처리를 해야 하고 시간이
얼마나 걸릴지 이야기를 나누고 있습니다.

특수장갑

붓의 종류가 정말 다양하네요!
다음 페이지를 한번 볼까요?

현미경

화지
(일본 전통 종이)

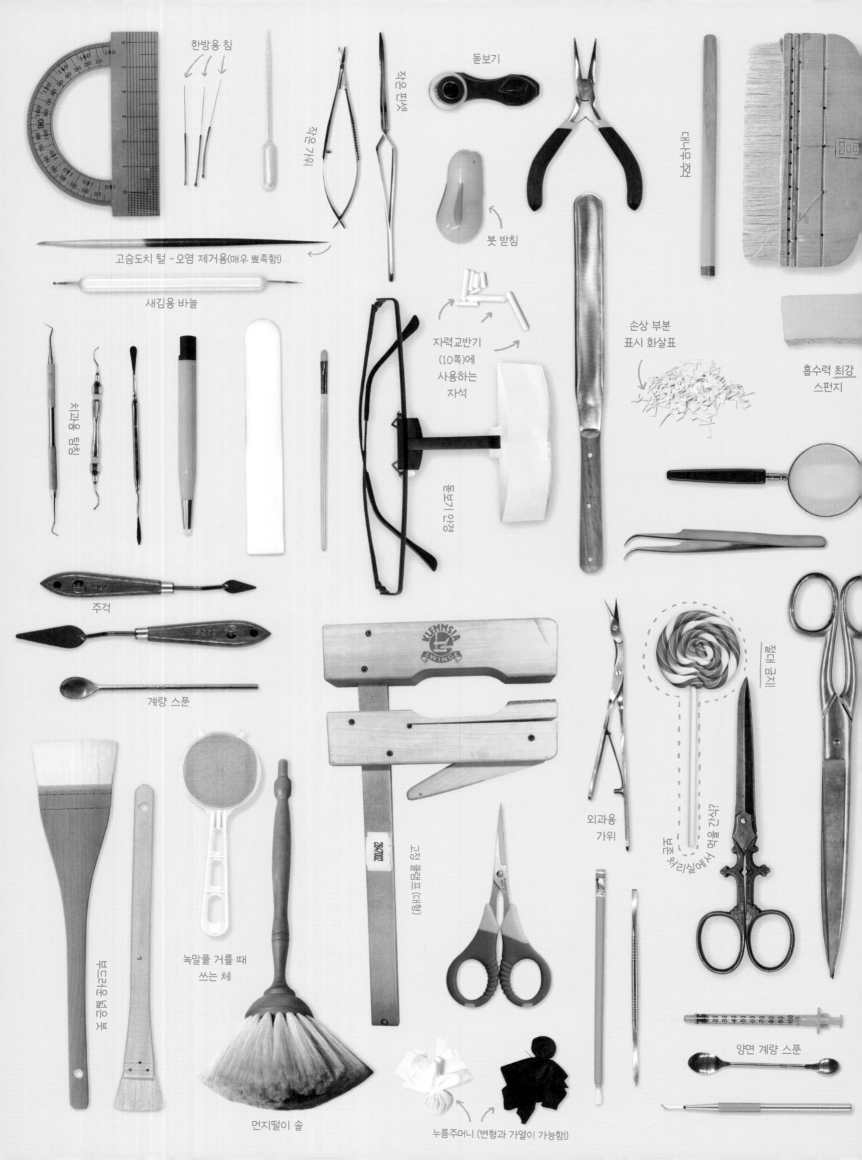

한방용 침

돋보기

대나무 젓

작은 핀셋

작은 가위

고슴도치 털 - 오염 제거용(매우 뾰족함)

붓 받침

새김용 바늘

자력교반기
(10쪽)에
사용하는
자석

손상 부분
표시 화살표

흡수력 최강
스펀지

치과용 탐침

돋보기 안경

주걱

계량 스푼

KLEMMSIA
ZWINGE

절대 금지!

외과용
가위

보존 처리실에서 놀지 말기!

부드러운 넓은 붓

녹말풀 거를 때
쓰는 체

고정 클램프 (대형)

양면 계량 스푼

먼지떨이 솔

누름주머니 (변형과 가열이 가능함)

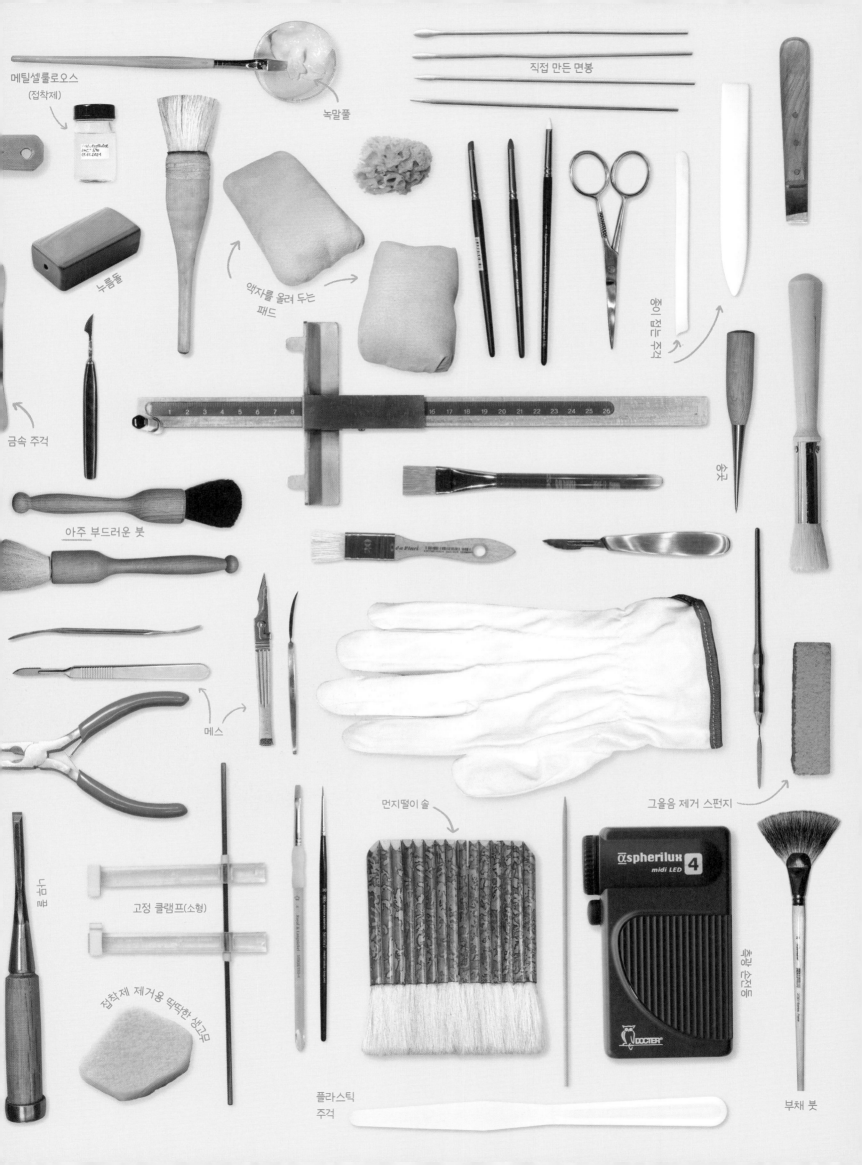

메틸셀룰로오스
(접착제)

직접 만든 면봉

녹말풀

누름돌

액자를 올려 두는
패드

종이접는 주걱

금속 주걱

송곳

아주 부드러운 붓

메스

그을음 제거 스펀지

나무 끌

고정 클램프(소형)

먼지떨이 솔

αspherilux
midi LED 4
DOCTER

축광 손전등

접착제 제거용 딱딱한 생고무

플라스틱
주걱

부채 붓

예술 작품 검사하기 – 감춰진 비밀을 밝혀라

보존가는 의사와 마찬가지로 '환자'에게 어떤 처치를 하기
전에 먼저 검사를 합니다. 대부분의 경우에는 복잡한
장비까지는 필요가 없고, 눈과 조명, 현미경으로도
충분합니다. 이런 검사 방법 중 몇 가지는 누구나 집에서도
직접 해 볼 수 있어요.

측광은 앞이 아니라 옆, 즉 측면에서 비추는 빛을
의미합니다. 해변에서 해가 저물 때 측광이 주는 효과를
확인해 볼 수 있습니다. 모래에 새겨진 파도의 물결무늬에
긴 그림자가 드리워지면서 모래사장이 갑자기 산과 계곡이
구불구불하게 이어지는 산악지대처럼 보이는 것이죠.

현미경
어떤 것은 크기가 너무 작아서 맨눈으로는 볼 수 없습니다.
혹시 집에서 작은 것을 확대해 살펴보기 위해 돋보기를
사용해 본 적이 있나요? 보존가는 아주 세밀한 부분을
확인하고 싶을 때 현미경을 사용합니다.

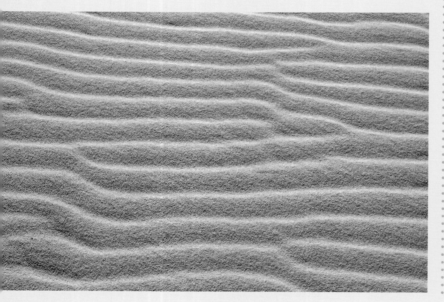

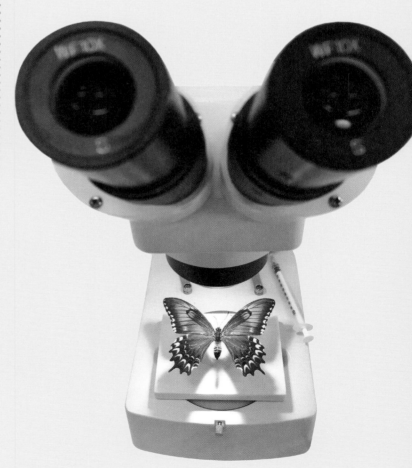

투과광

나뭇잎 한 장을 햇빛에 대 보면 그전까지는 전혀 보이지
않던 수많은 가느다란 잎맥을 발견할 수 있습니다.
보존가는 이와 똑같은 방식을 사용하여 종이로 된 작품의
숨겨진 비밀을 찾아냅니다.

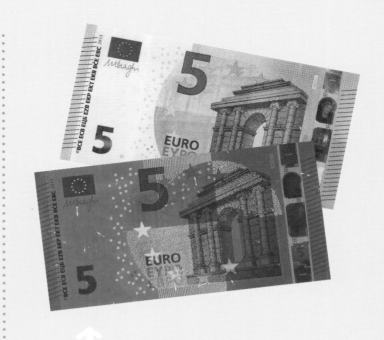

혹시 어디라도 뼈가 부러진 경험이 있나요? 그러면 분명히
몸의 내부와 뼈가 찍힌 사진, 즉 X선 사진을 본 적이 있을
거예요. 보존가도 예술 작품의 내부를 확인하기 위해 X선
촬영을 합니다.

자외선과 적외선

가시광선은 인간의 눈으로 볼 수 있는 광선입니다. 그러나
우리의 눈이 보지 못하는 (그러나 다른 몇몇 동물은 볼 수
있는!) 광선도 있습니다. 예를 들어 자외선은 우리 눈에
보이지는 않지만, 햇볕에 피부가 타는 것은 이 자외선
때문입니다. 적외선도 마찬가지로 눈에는 보이지 않지만,
우리에게(또는 병아리들에게) 따뜻한 느낌을 줍니다. 어떤
광선을 비추느냐에 따라 예술 작품에 사용된 재료 중에서
특별히 더 잘 보이는 재료의 종류도 달라집니다. 나아가
다른 재료 밑에 숨겨져 있던 재료가 드러나기도 합니다.

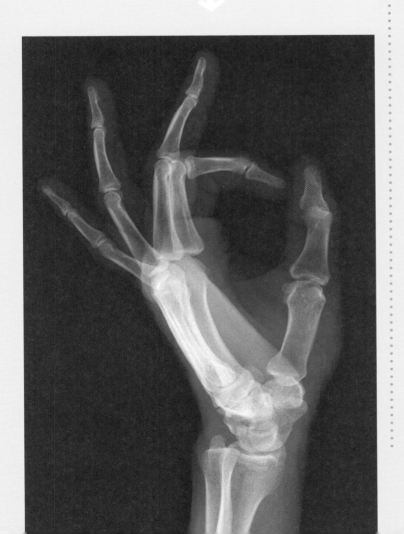

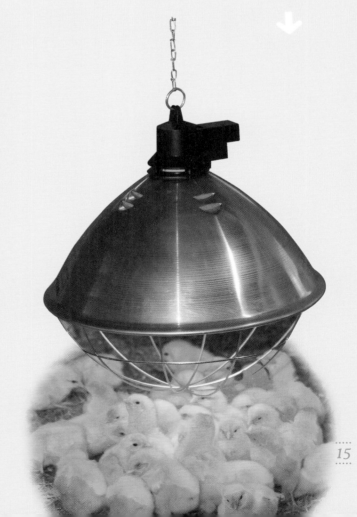

다양한 빛을 이용해 예술 작품 검사하기

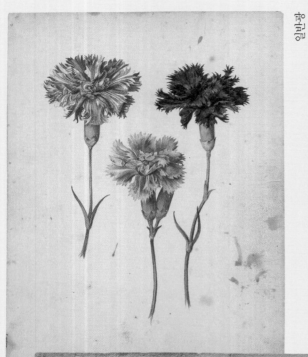

일반광

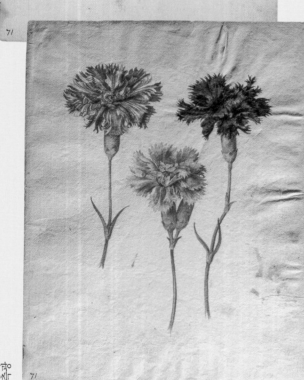

측광

보존가는 **측광**을 사용하여 작품 표면의 울퉁불퉁함과 눌린 자국, 질감을 확인할 수 있습니다. 예컨대 일반광을 비추었을 때 아주 매끄러워 보이는 종이도, 측광을 비추면 실제로 얼마나 구겨지고 쭈글쭈글하게 주름졌는지가 드러납니다.

현미경의 강력한 확대 기능을 이용해서 작품의 세밀한 부분을 훨씬 더 정확하게 확인할 수 있습니다. 어떤 인쇄 기술이 사용되었나? 어느 부분이 헐거운가? 손실된 부분은 어디지?

레이저 인쇄의 망점

물감층이 갈라지고 떨어진 박락

오래된 종이 중에 일종의 비밀 글자가 적혀 있는 종이가 많다는 사실을 혹시 알고 있나요? 이런 종이를 **투과광**으로 비추면 보이지 않던 투명한 글자나 문양이 드러납니다. 이를 워터마크라고 하는데, 보존가는 워터마크를 조사해 그 종이가 언제, 어느 지역에서 제작된 것인지, 그리고 종이를 만든 공장의 주인이 누구인지를 밝혀낼 수 있습니다. 우리가 사용하는 지폐에서 이러한 비밀 글자를 발견한 적이 있을지도 모르겠네요. 이는 지폐를 쉽게 위조하지 못하도록 하기 위한 장치입니다.

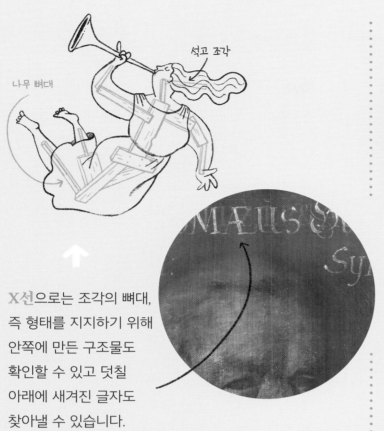

나무 뼈대

석고 조각

X선으로는 조각의 뼈대, 즉 형태를 지지하기 위해 안쪽에 만든 구조물도 확인할 수 있고 덧칠 아래에 새겨진 글자도 찾아낼 수 있습니다.

자외선을 이용하면 여러 가지 정보를 알아낼 수 있습니다. 예를 들어 회화 작품에 자외선을 비추면 바니시(작품 보호와 광택을 위해 그림 표면에 바르는 일종의 '유약')가 두꺼운지 얇은지, 고르게 칠해졌는지 아닌지 등을 자세히 볼 수 있습니다.

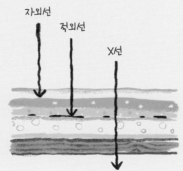

자외선
적외선
X선

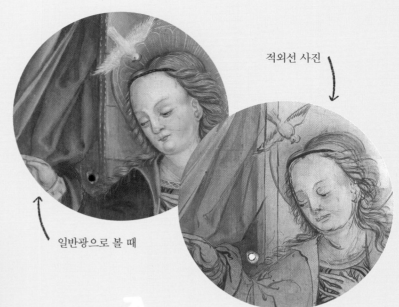

적외선 사진

일반광으로 볼 때

회화 작품에 적외선을 비추면 화가가 붓으로 색을 칠하기 전에 밑그림을 그렸는지, 그 밑그림이 어느 정도로 세밀한지 밝혀낼 수 있습니다. 적외선은 물감층을 통과하지만 그 아래 밝은 밑바탕에서는 반사됩니다(빛이 튕겨 나간다는 뜻). 밑그림으로 그려진 짙은 선은 적외선을 '흡수'하는데, 이 부분을 특수한 필터가 달린 카메라로 촬영할 수 있습니다. 맨눈으로는 할 수 없는 검사죠.

드로잉의 경우, 하나의 그림에 같은 잉크가 계속 사용되었는지, 다른 잉크를 사용하기도 했는지 알아내는 것이 중요할 때가 가끔 있습니다. 이를 알면 나중에 누군가가 그림의 어떤 부분을 고쳤는지, 또는 가짜로 화가의 이름이나 날짜를 덧붙여서 써넣었는지 등을 밝힐 수 있지요. 적외선을 이용하면 드로잉에 서로 다른 재료가 사용되었을 때 구별해 낼 수 있습니다.

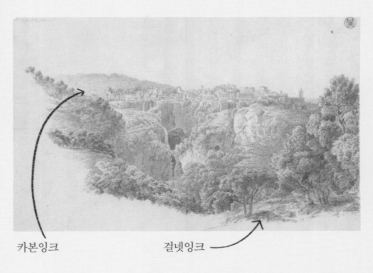

카본잉크

걸넷잉크

예술 작품을 검사하기 - 표본 채취와 검사

지금까지 살펴본 방법으로 다 알지 못하는 부분이 있을 때는 예술품 검사를 위한 특수 장비를 갖춘 연구실로 향합니다. 이럴 때는 예술품에서 아주 작은 부분을 떼어 내기도 하죠. 병원에서도 의사가 처음에는 목이나 귓속을 열심히 들여다보고, 청진기도 대 보고, 여기저기 만져 보기도 합니다. 그런데 이런 진찰만으로는 진단을 내릴 수 없는 경우가 종종 있어요. 이러면 우리의 몸에서 아주 작은 표본을 채취해서 검사하는데, 대부분 피나 오줌을 이용합니다. 예술 작품도 똑같은 방식으로 검사할 수 있어요. 물론 이런 검사는 아주 중요한 문제, 예를 들어 재료에 독성이 있는지 등을 꼭 알아내야 하는 경우에만 합니다. 표본은 아주 조심스럽게, 되도록 눈에 띄지 않는 부분에서 채취해야 합니다.

　단면을 잘라 보면 작품의 구조를 파악할 수 있습니다. 마치 케이크 한 조각 같지 않나요?

보존가는 그림의 바탕재 위에서 아주 작은 부분을 떼어 냅니다. 표본은 되도록 가장 작게, 1세제곱밀리미터 정도의 크기로 채취합니다. 표본을 채취하는 과정에서 부서지지 않도록 조심해야 하지요. 그림의 바탕재는 케이크가 올라가 있는 판지에 비유할 수 있는데, 바탕재 자체는 떼어 내지 않습니다.

　떼어 낸 케이크 조각은 다양한 방식으로 검사할 수 있습니다.

　현미경으로 보면 물감층이 몇 개나 있는지, 그리고 얼마나 두꺼운지 확인할 수 있습니다. 숙련된 전문가는 물감 알갱이가 얼마나 큰지, 물감은 어떤 종류인지와 같은 여러 정보를 얻을 수 있습니다.

　단면으로 자른 표본은 잘 보관해야 합니다. 혹시 몇 년 후에 추가 검사나 연구를 할 수도 있으니까요.

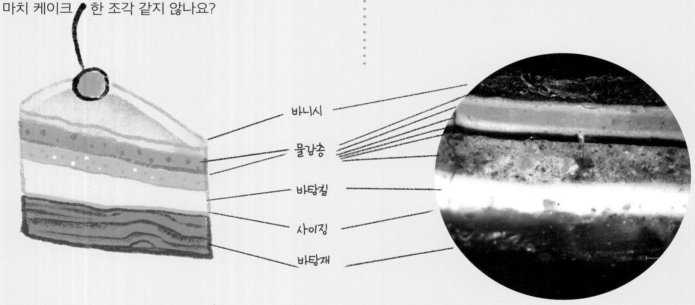

- 바니시
- 물감층
- 바탕칠
- 사이징
- 바탕재

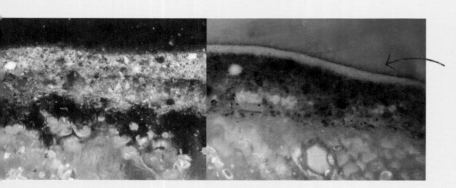

현미경의 **자외선**으로는 일반광에서는 보이지 않는 아주 얇은 층까지 볼 수 있습니다. 그림의 노란색 층이 보이나요? 일반광에서는 이 정도로 선명하게 보이지 않아요.

주사전자현미경은 대상을 엄청난 비율로 확대해 줘서 마치 다른 세계와 같은 모습을 볼 수 있습니다. 예를 들어 아래 사진은 종이 섬유 한 가닥의 안쪽을 들여다본 것이에요!

사용되었는지 정확히 알 수 있습니다. 이러한 분석을 위해서는 바탕재에서 아주 작은 조각을 떼어 낸 다음 이 표본의 세포를 검사하지요.

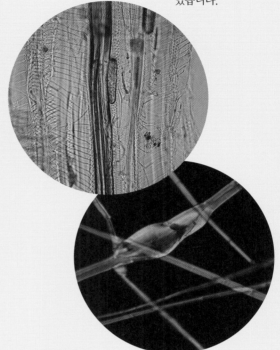

목재를 아주 얇게 잘라 세포를 확인하면 어떤 나무인지 알 수 있습니다.

나무로 만들어진 작품의 작은 표본

바탕재가 어떤 재료로 만들어졌는지도 이런 분석으로 알아낼 수 있습니다. 나무와 식물의 종류에 따라 세포가 약간씩 다르기 때문에, 바탕재에 사용된 목재가 어떤 나무인지, 또는 종이나 직물에 어떤 식물의 섬유가

편광현미경으로 본 직물의 섬유

마이크로페이딩 테스트

예술 작품을 감상하기 위해서는 빛이 필요합니다. 빛은 무게가 없지만 어떤 작품은 빛을 받으면 손상될 수 있지요. 보존가와 미술사 연구자는 작품이 빛에 얼마나 민감한지를 알아내야 할 때가 있습니다. 그렇다고 작품을 곧바로 햇빛 아래에 둘 수는 없지요. 바로 손상되니까요. 대신 작품의 아주아주 작은 부분에만 강한 빛을 쏘입니다. 그리고 이 부분의 색이 얼마나 빨리 바래는지를 측정하지요. 테스트는 색의 변화가 감지되는 즉시 종료합니다. 이 측정값을 참고해서 이 작품이 손상되지 않고 얼마나 오랫동안 전시될 수 있는지를 예상할 수 있습니다. 이러한 방법을 마이크로페이딩 테스트라고 부릅니다.

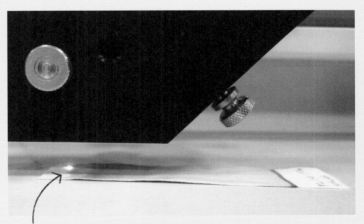

이 작은 빛 점이 이 커다란 기계에서 가장 중요한 부분입니다.

위조품일 가능성이 있는 의심스러운 예술 작품이 발견되면 경찰이 아주 정밀하게 조사합니다. 이 과정에서 미술관에 있는 전문가의 도움을 받기도 합니다. 회화나 드로잉의 양식을 판단해야 할 때는 미술사 연구자에게 물어보고, 작품의 재료나 기법이 의심스러울 때는 보존가나 과학수사 요원의 도움을 받습니다.

위조품을

위조의 단서를 찾아내기 위해 경찰은 여러 가지 질문을 던집니다.

그림에 표기된 제작 연도에는 아직 존재하지 않았던 재료들이 사용된 것은 아닐까?

작품에서 어떤 냄새가 나지? 색을 칠한 지 얼마 되지 않은 물감의 냄새가 난다면 매우 의심스러운 경우입니다. 물감의 냄새는 완전히 사라지기까지 여러 해 동안 남아 있습니다.

작품의 서명이 혹시 누군가가 진짜를 흉내 낸 것은 아닐까? 이는 필체 감정 전문가들이 판단할 수 있습니다. 작품의 뒷면은? 뒷면에 붙어 있는 라벨에서 어떤 단서를 얻을 수 있을까? (그러나 라벨도 위조할 수 있으니 조심해야 합니다!)

작품이 실제보다 더 오래된 것처럼 보이도록 조작되지는 않았는가? 어떤 위조범은 새로 그린 회화 작품을 고풍스럽고 오래된 것처럼 보이게 하기 위해 표면에 산화철을 문지르기도 합니다.

종이가 오래되어 누렇게 변한 것처럼 보이도록 찻물에 물들이는 경우도 있습니다. 또 작품을 오븐에 넣어서 마치 오래된 회화처럼 물감층이 갈라지게 만들거나 작품 표면 위에 덧칠을 하기도 하지요.

이러한 조작 행위들은 모두 증거를 찾아서 밝혀낼 수 있습니다. 예술 작품을 일부러 낡아 보이게 만드는 것은 결코 쉽지 않기 때문이죠.

작품에 사용된 재료도 조사 대상입니다. 어떤 악명 높은 위조 전문가가 결국 잡히게 된 것도 그의 작품에서 타이타늄(티타늄) 화이트라는 안료가 검출되었기 때문이죠. 이 안료는 그 '작품'이 제작되었다고 주장한 시대에는 아직 존재하지 않았습니다. 이 위조범은 사실 아주 각별한 노력을 들여 위조 작업을 했습니다. 벼룩시장에서 오래된 회화 작품을 구입한 뒤 물감을 사포로 문질러서 벗겨낸 후, 그 위에 위조 그림을 그렸답니다! 치밀했지만 그래도 빈틈이 있었네요.

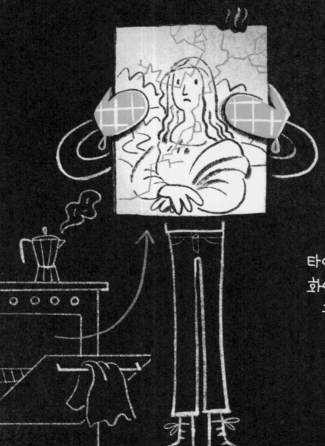

타이타늄 화이트의 흔적

알아내는 방법

그런데 사실은 진짜로 오래된 회화 작품인데 시간이 지나
타이타늄 화이트를 이용하여 부분적으로 보존 처리한 것이
우연히 범죄 수사 대상이 되었을 가능성도 없지 않습니다.
이러한 가능성도 있기 때문에 경찰은 보존가에게 자문을
구합니다.

잉크 또는 먹

깃펜으로 드로잉을 하기 위해서는 깃펜뿐만 아니라
펜촉을 적실 잉크나 먹이 필요합니다. 종류로는 카본잉크,
걸넷잉크, 그리고 화학 실험실에서 만드는 잉크 등이
있습니다. 이 밖에 세피아잉크라는 아주
특별한 것도 있어요. 오징어가 천적을
피하려고 내뿜는 먹물로 만드는
잉크랍니다.

연필

연필이 납이 아니라
흑연으로 만들어진다는
사실을 알고 있었나요?
(연필의 독일어인 Bleistift
는 납을 뜻하는 Blei와 펜을
의미하는 Stift의 합성어—
옮긴이) 흑연은 반짝거리는 검은색 재료예요. 오래전에는
광산에서 채굴한 흑연을 기다란 막대 모양으로 깎아서
연필을 만들었습니다. 하지만 19세기부터는 흑연을 곱게
갈아서 진흙과 섞고 가느다란 심으로 압축한 다음 구운
것을 사용합니다. 진흙을 얼마나 섞느냐에 따라 연필심을
더 딱딱하게, 또는 더 부드럽게 만들 수 있어요. 연필심이
쉽게 부러지거나 손에 검정이 묻어나는 것을 막기 위해
목재로 한 번 감싸 완성합니다.

볼펜

볼펜의 끝을 아주 가까이서 보면 이런 모양이에요! 아주
작은 공이 보이는데요, 이 공이 볼펜심에서 잉크가
고르게 흘러나오고 펜이 종이 위에서 가볍게
'굴러다닐' 수 있도록 도와줍니다. 이 원리로 작동하는
볼펜은 이미 100년 전부터 존재했답니다.

펠트펜

펠트펜이 처음 발명된 20세기 중반에는
실제로 펜촉이 펠트 천으로 되어
있었습니다. 오늘날에는 딱딱한 합성섬유로
만든 펜촉을 통해 선명하게 반짝거리는
색소가 종이 위로 흘러나옵니다.

수성물감과 구아슈

종이에는 드로잉뿐만 아니라 회화도 그릴
수 있습니다. 예술가들은 대체로 종이에 수성물감을
사용합니다. 수성물감을 아주 얇게 칠해서 바탕 종이가
투명하게 보이는 그림을 수채화라고 부릅니다. 색을
서로 겹치게 두껍게 칠해서 종이가 보이지 않는다면
구아슈(불투명한 수성물감—옮긴이)를 사용한 것으로 볼 수
있습니다.

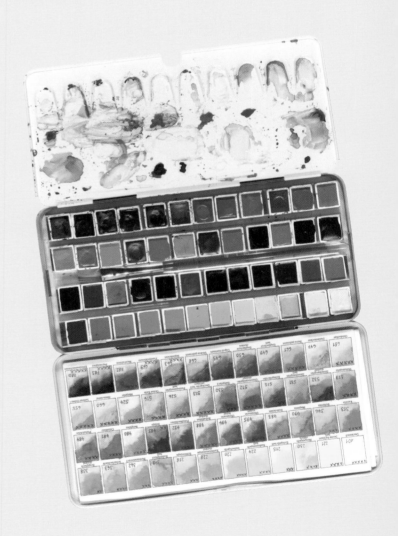

종이에는 무엇으로 그림을 그릴까

종이에 드로잉하기

드로잉에는 많은 재료가 필요하지 않습니다. 펜과 종이 한 장, 그리고 어느 정도 튼튼한 받침만 있으면 충분하지요. 많은 예술가들은 이러한 이유로 드로잉을 즐겨 그렸습니다. 즉흥적으로 떠오르거나 중요한 아이디어를 드로잉으로 담을 때는 가느다랗고 정교한 선이든 빠르게 그린 거친 선이든 상관이 없으며, 붓이나 잉크, 연필이나 볼펜, 수성물감 등 어떤 재료든 다 사용했습니다. 드로잉을 그리기 위한 장비는 워낙 간단하고 가벼웠기 때문에 여행을 떠날 때나 자연 속에 있을 때, 도시를 거닐 때도 항상 몸에 지니고 다닐 수 있었죠. 그래서 예술가들은 언제든 흥미를 끄는 대상을 그림으로 남길 수 있었습니다. 요즘 여러분이 기억할 만한 순간을 휴대폰 카메라에 담는 것과 똑같이 말이죠.

드로잉을 위한 도구는 정말 다양합니다. 그중에는 예술가들이 수백 년 전부터 사용했던 것도 있고, 비교적 근래에 와서야 발명된 것도 있습니다.

여행 중에 사진을 찍는 대신에 드로잉을 해 보면 어떨까? 오랫동안 기억에 남을 것이라는 점은 약속하지!

목탄

공기가 차단된 상태에서 태운 나뭇조각입니다. 석기시대 사람들도 타고 남은 나뭇조각을 사용하여 동굴 벽에 그림을 그렸습니다.

백묵(초크)

백묵의 종류는 굉장히 다양합니다. 혹시 아는 것이 있나요? 예를 들어 칠판용 분필, 크레용, 파스텔 크레용 등이 바로 백묵입니다. 예전에는 각기 다른 종류의 돌로 만든 흑묵과 백묵, 적묵만 있었습니다. 적묵은 이름처럼 붉은색을 띠는 초크입니다. 물에 잘 녹기 때문에 한 종이에서 다른 종이로 똑같이 찍어 내기가 쉬웠습니다.

그래서 복사기가 발명되기 전에는 주로 초크로 드로잉을 해서 복사했어요.

백묵

적묵

깃펜

우리가 사용하는 만년필에도 조상이 있습니다. 바로 드로잉을 하거나 글씨를 쓸 때 사용한 깃펜입니다. 깃펜은 오랫동안 새의 깃털이나 갈대로 만들었는데, 끝부분을 칼로 뾰족하게 다듬고 가운데를 가르면 완성됩니다. 여러분도 시험 삼아 직접 만들어 보세요. 18세기부터는 작은 금속판을 구부려서 깃펜을 만들었고, 이것이 발전하여 만년필이 되었습니다.

종이는 어디에나 있습니다. 우리는 종이에 글씨를 쓰거나 스케치를 할 수도 있고, 판화를 찍거나 그림을 그릴 수도 있습니다. 종이를 염색하거나 찢을 수도, 동물 모양으로 접거나 구길 수도 있지요. 어떤 종이는 얇고 가벼워서 매우 섬세하지만, 어떤 종이는 아주 두껍고 견고해서 가방이나 가구를 만들거나 심지어는 집을 짓는 재료로 사용할 수도 있습니다. 중국에서 발명된 종이는 아라비아반도를 거쳐 유럽에 전해졌습니다. 먼저 스페인과 이탈리아에, 그리고 좀 더 뒤인 14세기에는 독일에 전파되었습니다.

종이는 어떻게 만들까

종이는 식물의 섬유를 얇게 압축시킨 것입니다. 옛날에는 낡은 옷이나 온갖 자투리 천에서 종이를 만들기 위한 섬유를 얻었습니다. 이렇게 얻은 섬유 조각들을 먼저 아주 잘게 쪼개고 물에 불린 후 녹여서 죽처럼 묽게 만듭니다. 이 종이죽을 체로 걸러 내면 종이의 형태가 만들어집니다. 종이죽에 체를 담갔다가 다시 꺼내면 체 위에 남아 있는 부분이 얇고 고르게

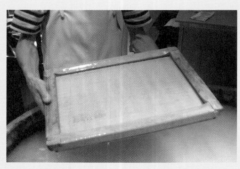

숙련된 손놀림으로 흔들면 종이죽이 체 위에 골고루 펼쳐집니다.

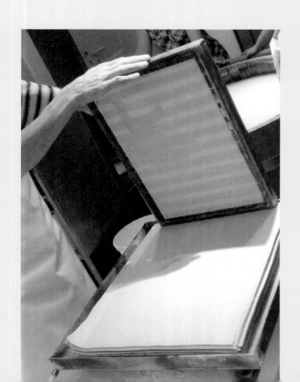

펴지면서 얇은 막이 됩니다. 이렇게 만들어진 종이를 모직으로 된 천 위에 여러 겹 쌓아 올린 후 꾹 눌러서 물기를 빼냅니다. 그리고 완전히 말리기 위해 마치 빨래처럼 줄에 걸어 두지요.

글씨를 쓰거나 그림을 그릴 때 쓰는 종이는 특별히 접착액에 담그는 과정을 추가로 거칩니다. 이 접착액은 잉크나 물감이 기름종이에서처럼 표면 위에서 흘러 버리지 않도록 잡아 줍니다.

오늘날에는 대부분의 종이를 사람이 직접 만들지 않고 기계를 사용하여 만듭니다. 어떤 기계에는 쉬지 않고 작동하는 체가 있어서 엄청나게 긴 종이를 거의 끊임없이 뽑아낼 수 있습니다(게다가 동시에 둥글게 말기까지 합니다).

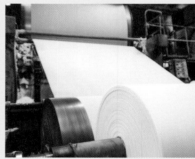

오늘날의 종이 만드는 기계

종이의 원재료도 옛날과 달라졌습니다. 낡은 흰색 옷의 자투리 천을 아무리 많이 모아도 오늘날 우리가 필요로 하는 엄청난 양의 종이를 만들기에는 턱없이 부족하기 때문이죠. 사람들은 낡은 천을 대체할 재료를 오랫동안 찾았습니다. 그러다가 동물학자 르네 앙투안 레아뮈가 말벌이 식물의 섬유를 씹어서 집을 짓는 모습을 관찰하던 중에 기발한 생각을 떠올렸습니다. 바로 나무를 잘게 쪼개는 방법이었어요! 오늘날에는 대부분의 종이가 나무로 만들어집니다.

종이에 숨겨진 비밀

아주 오래된 종이를 들여다보면(다음에 박물관에 가서 해 보면 어떨까요?), 평소 사용하는 공책이나 스케치북의 종이에는 없는 여러 특성을 발견할 수 있습니다. 종이 전문 보존가도 종이를 관찰할 때 탐정처럼 단서가 될 만한 특별한 표시나 눈에 띄는 특징을 찾습니다. 이 단서들은 종이가 언제, 어디에서 만들어졌는지, 예술 작품이 '진품'인지, 예술가가 종이를 어디에서 구입했고, 어떤 종이를 특별히 좋아했는지 등의 비밀을 알려 줍니다.

옛날에 종이를 거를 때 사용한 체는 나무로 된 틀에 철사를 고정시켜 만든 것이었습니다. 촘촘한 가로선과 널찍한 간격의 세로선을 교차시켜 이은 것이었는데, 철사를 엮는 방식에 따라 특유의 문양이 생깁니다. 오래된 종이에는 체로 거르는 과정에서 찍힌 이 특유의 문양이 남아 있는 경우가 많습니다.

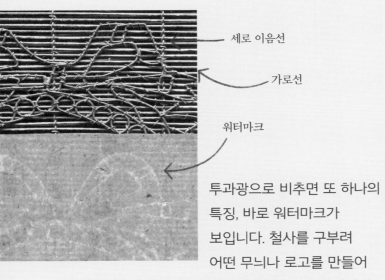

세로 이음선

가로선

워터마크

투과광으로 비추면 또 하나의 특징, 바로 워터마크가 보입니다. 철사를 구부려 어떤 무늬나 로고를 만들어 종이 거르는 체에 고정하면 워터마크가 만들어집니다. 종이 표면에 가느다란 선으로 흔적이 남는 워터마크는 투과광에서 더 분명하게 드러나지요.

　사람이 손으로 만든 **오래된** 종이는 크기가 별로 크지 않습니다. 종이를 만드는 사람이 무거운 체를 두 손으로 들어 올려야 했기 때문에 두 팔 사이의 간격보다 길어질 수는 없었던 겁니다.

　오늘날에는 기계로 수백 미터 길이의 종이를 만드는 것이 전혀 어렵지 않습니다! 여러분도 커다란 종이로 만든 것들을 본 적이 분명 있을 거예요. 광고판이나 벽지, 신문도 상당히 크다고 할 수 있죠.

종이의 색깔

옛날 사람들의 낡은 옷가지는 굉장히 더러운 경우가 많았습니다. 그리고 종이를 만들 때 사용하는 물도 아주 깨끗하지는 않았어요. 그래서 오래된 종이는 살짝 누런색을 띠는 경우가 많습니다. 그것이 워낙 익숙해져서인지, 오래된 종이라고 하는데 눈부신 흰색이면 약간 수상한 느낌이 들기도 합니다. 그렇지 않나요?

오늘날의 종이는 대체로 아주 하얀 편입니다. 그렇다고 해서 특별히 깨끗하거나 좋은 재료로 만들었다는 의미는 아니에요. 사실은 제작자들이 종이를 실제보다 더 하얗고 고급스러워 보이게 하기 위해 새로운 기술을 끊임없이 만들어 낸 덕분입니다. 처음에는 섬유의 누런 느낌을 없애기 위해 종이죽에 파란색 염료를 넣었습니다. 또는 종이 표면을 흰색으로 매끈하게 코팅하기도 했어요. 그보다 나중에는 종이 섬유를 표백하는 경우가 많았습니다. 이보다 세련된 방식은 형광 표백제를 이용하는 것으로, 오늘날 많은 종이에 형광 표백제가 들어 있습니다. 형광 표백제는 우리 눈에 보이지 않는 자외선을 눈에 보이는 광선으로 바꿔 주는데, 이를 바로 형광 현상이라 합니다. 이렇게 처리된 종이는 재료 본연의 색보다 더 밝고 하얗게 보이지요.

사무용 새 종이

오래된 옛날 종이

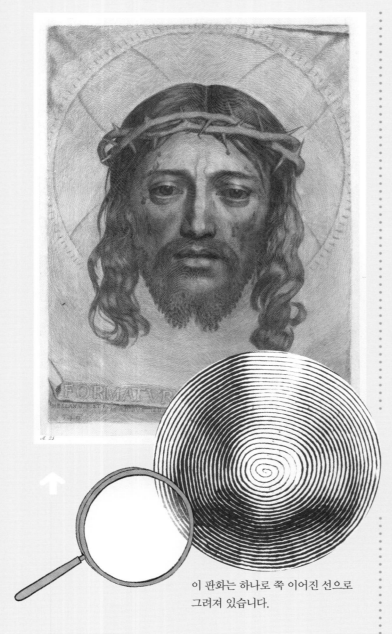

이 판화는 하나로 쭉 이어진 선으로 그려져 있습니다.

평판

오늘날 책이나 잡지, 신문을 만들 때는 평판을 이용해 인쇄합니다. 평판 방식에서는 종이에 찍히는 영역과 찍히지 않는 영역이 깊이 차이가 없이 평평한 판 위에 같이 있습니다. 그림으로 찍히는 영역은 유성물감이 달라붙는 물질로, 그 외 영역은 붙지 않는 물질로 표면을 칠합니다. 그러고 나서 롤러로 물감을 판 위에 바르면 물감은 달라붙는 영역에만 남지요. 이 상태에서 종이로 찍어 내는 것입니다. 옛날에는 평판을 아주 매끄럽고 흡수력이 있는 특별한 돌로 만들었어요. 그래서 석판화 또는 리토그라프 [Lithograph. 리토스(Lithos)는 그리스어로 돌이라는 뜻] 라고도 부릅니다. 오늘날에는 금속판이나 원통형을 많이 사용합니다.

공판

공판화에서는 물감이 그리려고 하는 모양대로 뚫린 형판(주로 비단이나 나일론 같은 천을 사용합니다)을 통과하여 종이 (나 다른 바탕재) 위에 찍힙니다. 공판화 기법 중 가장 잘 알려지고 많이 사용되는 것은 스크린프린트 (실크 스크린)입니다. 종이에 대고 누르는 과정에서 형판이 미끄러지지 않도록 나무나 금속으로 만든 틀에 고정시켜서 찍습니다.

오목판

오목판에서는 그림으로 찍히는 부분이 (대체로 금속으로 된) 판의 오목하게 파인 영역입니다. 판을 뾰족한 조각칼로 파내거나(동판화), 바늘로 긁어 내기도 하고 (드라이포인트), 산성 약품으로 부식시키기도 하지요(에칭, 애쿼틴트). 이런 방식으로 작업한 금속판에 인쇄용 물감을 칠한 후 곧바로 표면을 깨끗이 닦아 냅니다. 그러면 물감은 오목하게 파인 부분에만 남지요. 흡수력이 있는 종이를 판 위에 누르면 물감 부분이 찍힙니다. 오목판화 완성이네요!

찍는 그림도 있어요

판화의 종류는 셀 수 없을 정도로 다양합니다! 공통점은
판을 사용하여 물감을 종이(나 다른 재료) 위에 옮겨
찍는다는 점입니다. 판화는 드로잉과는 달리 같은 그림을
여러 장 찍을 수 있다는 점이 특징이에요. 종이를 전문으로
다루는 보존가는 판화를 살펴보고서 수많은 기법 중 어떤
것이 사용되었는지를 알고 서로 구별할 수 있습니다.
이 구별 작업을 위해 현미경이나 (측광으로 보기 위해)
손전등의 힘을 자주 빌립니다

볼록판

오목판

유성물감이
라붙는 부분

라붙지 않는
부분

평판

의 막힌 부분
뚫린 부분

공판

볼록판

종이 위에 도장을 찍어 본 적이 있나요? 아니면 감자에
문양을 조각해서 찍어 본 경험은? 만약 있다면 볼록판을
사용한 셈입니다! 볼록판에서는 판의 튀어나온 부분이
종이에 찍힙니다.

볼록판으로 사용할 수 있는 재료는 무궁무진합니다.
예를 들면 감자(예술가들은 조금 싫어했지만), 리놀륨이나
금속판 등 다양한 재료를 사용할 수 있지요. 하지만 나무를
이용한 목판이 훨씬 많이 사용됩니다. 종이와 마찬가지로
목판화도 중국에서 발명되었습니다! 유럽 최초의 목판화는
14세기 초에 만들어졌습니다.

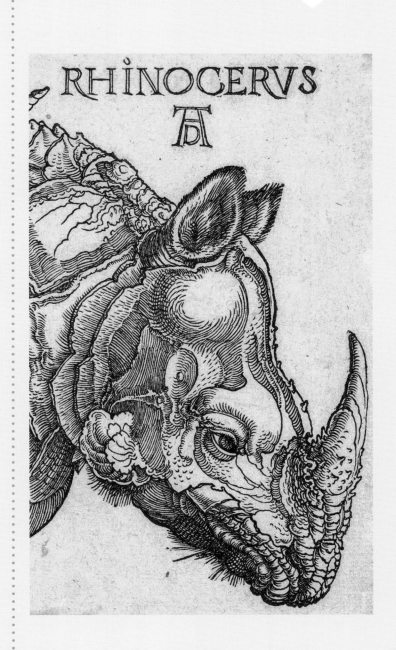

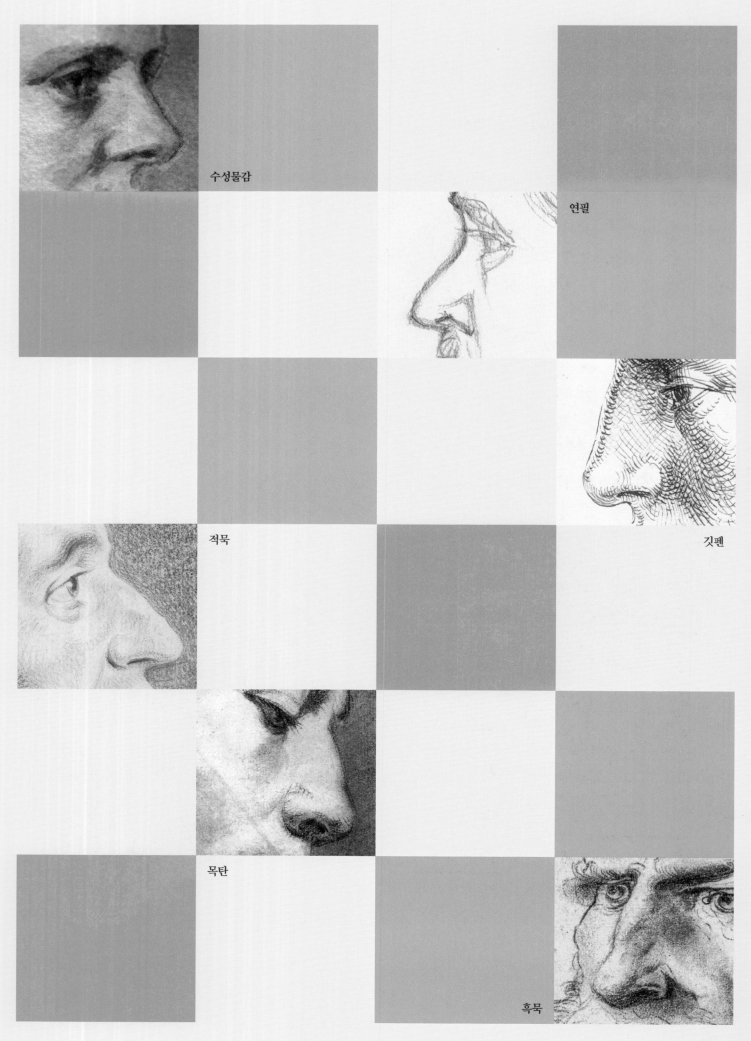

수성물감

연필

흑묵

적묵

깃펜

목탄

흑묵

천 바탕재

나무나 금속처럼 딱딱한 바탕재는 어떤 면에서는 아주 까다롭고 불편했습니다. 무거워서 쓰기에도 불편하고 만드는 데 많은 힘이 들어서 가격도 비쌌거든요. 이런 이유로 이탈리아의 똑똑한 화가들이 사각틀에 팽팽하게 고정한 천, 바로 캔버스에 그림을 그린다는 기발한 아이디어를 떠올렸습니다. 그 덕분에 커다랗지만 가벼운 회화 작품을 그리는 것이 가능해졌습니다. 예술을 사랑하는 부유한 의뢰인들은 이렇게 만들어진 커다란 회화들로 저택을 장식했다가, 그림을 옮길 때는 캔버스를 둘둘 말아서 운반할 수 있었지요. 천에 그림을 그리니 이렇게 간단해진 것입니다!

1500년에서 1550년 사이에는 바탕재를 천으로 사용하는 경우가 늘면서 나무판이 점차 사라집니다.

아마(학명으로는 리눔 우시타티시뭄)는 화가를 위한 식물인지도 모릅니다. 아마의 줄기에서 뽑아낸 섬유로 천(옷, 이불, 식탁보, 가방, 그리고 캔버스)을 짜고, 열매인 아마 씨로는 아마 기름(린시드)을 만들 수 있습니다. 아마 기름은 샐러드 소스로도 쓰이지만, 물감의 결합제로도 사용되죠.

이탈리아와 프랑스, 독일에서는 수백 년간 주로 아마로 캔버스를 만들었지만, 대마로도 자주 만들었습니다. 나무판과 마찬가지로 캔버스도 대개 그 지역에서 많이 나는 식물로 만들었거든요.

식물에서 쓸 만한 섬유를 뽑아 내고 천으로 짜기까지는 여러 단계의 작업 과정이 필요합니다. 먼저 섬유를 꼬아서 실을 만듭니다. 이 일은 수백 년 동안 사람이 손으로 직접 했습니다. 손으로 꼬아 만든 실은 고르지도 않고 중간중간 있는 매듭으로 구별됩니다. 이 작업은 18세기 말에 이르러서야 기계가 대신하게 되었지요. 마지막으로 실을 짜서 천을 만듭니다.

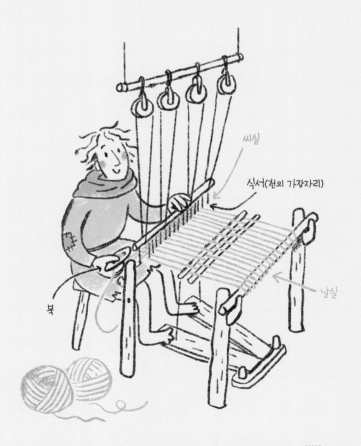

씨실

식서(천의 가장자리)

날실

북

물감 칠하고 광내기

안료의 고운 가루 알갱이를 서로 결합시키는 접착제를 결합제라고 부릅니다. 안료 가루 알갱이를 감싸서 색을 바탕재 표면에 붙이는 역할을 하지요. 결합제는 안료와 마찬가지로 식물이나 동물에서 채취할 수도 있고 인공으로 합성해 만들 수도 있습니다. 유성물감에는 아마 기름과 호두 기름, 또는 (17세기 이후에는) 양귀비 기름이 사용되었습니다. 유성물감이 마른다는 표현을 하기는 하지만, 정확히 말하자면 이는 틀린 표현입니다. 기름은 마르는 것이 아니라 공기에 반응하여 산화되고 중합됩니다. 이는 기름 분자가 산소와 결합하고(산화) 분자끼리 서로 합쳐지면서 성질이 바뀌는(중합) 현상입니다. 화학 영역이기는 하지만 꽤나 흥미롭지요? 놀랍게도 중합 과정은 수십 년까지도 걸릴 수 있습니다. 보존가들에게는 아주 중요한 정보이죠. 완성된 지 오래되지 않은 회화는 겉보기에는 '마른' 것처럼 보여도 물감층이 상대적으로 부드럽고 유연합니다. 반면에 오래된 회화는 물감층이 딱딱하고, 잘 부스러지기도 하지요.

결합제로 쓰이는 천연고무와 수지(나뭇진)는 나무에서 얻습니다. 둘 다 나무껍질을 벗긴 다음 그 안에서 흘러나오는 진액을 채취한 것입니다. 서로 꽤 비슷하지요. 수지는 수용성이고 아카시아나 아몬드 나무, 벚나무 같은 활엽수에서 나옵니다. 아카시아에서 채취하여 만든 아라비아검은 수성물감의 결합제로 사용합니다.

천연수지의 일종인 산다락, 다마르, 매스틱(유향)은 수용성이 아니며, 매스틱을 빼고는 모두 침엽수에서 '짜' 냅니다. 매스틱을 채취하는 유향나무는 지중해 지방이 원산지인 식물로, 수지를 지닌 유일한 활엽수입니다. 그리스의 키오스섬이 유향나무로 유명해서, 매스틱을 '키오스의 눈물'이라고도 부릅니다.

달걀노른자도 결합제로 사용할 수 있습니다. 노른자에는 본래 물과 기름 성분이 모두 있습니다. 기독교 종교화는 달걀노른자를 사용하는 템페라 기법으로 그려졌습니다.

동물의 가죽, 토끼의 뼈나 연골, 물고기 부레로 만든 동물성 접착제 아교는 주로 사이징이나 바탕칠에 사용됩니다.

오늘날에는 아크릴산염이나 합성수지 같은 합성 재료도 결합제로 사용합니다.

화가들은 거의 언제나 다양한 재료를 직접 섞어서 만든 결합제를 사용합니다. 예를 들면 유성물감에 액체 상태의 수지를 섞어 사용하는 것이지요.

바니시는 회화 표면의 가장 윗부분에 칠하는 재료입니다. 유약과 비슷하게, 표면을 투명하고 매끈하게 코팅하여 회화의 표면을 보호하고, 채색한 부분에 광택을 더하여 색이 더 선명하게 보이도록 해 주지요. 부드러운 스펀지나 엄지손가락, 천 뭉치, 부드럽고 넓은 붓으로 칠하거나 스프레이로 뿌리기도 합니다. 바니시는 시간이 지나면 칙칙하고 누렇게 변하는 성질이 있어서 제거한 후 새로 바르는 일이 많았습니다. 따라서 오래된 그림의 경우 현재 최초의 바니시가 남아 있는 경우는 거의 찾아볼 수 없습니다.

베를린 블루도 진한 푸른색을 띠는 안료입니다. 아주 조금만으로도 강렬한 파란색을 만들 수 있지요. 이 안료는 화학자이자 안료 제작자인 요한 야콥 디즈바흐가 1706년에 발명했습니다. 프로이센의 군복을 이 색으로 염색했기 때문에 이 안료는 곧 프러시안 블루로 불리게 되었습니다. 이후에 디즈바흐는 이 안료를 파리에 있는 공장에서 생산했는데, 그래서 파리 블루라는 이름으로도 알려졌지요. 디즈바흐는 이 안료의 제조법을 비밀로 남겨 두고 싶어 했지만, 20년도 채 지나지 않아서 세상에 널리 퍼졌습니다. 그 이후에는 다른 공장에서도 이 아름다운 파란색에 다른 이름을 붙여 생산했습니다.

녹청: 19세기까지도 초록색 안료가 거의 존재하지 않았다는 사실이 믿어지나요? 그리고 그 당시에 사용된 초록색은 금방 색이 바랬습니다. 녹청도 마찬가지였죠. 녹청의 주성분은 구리였고, 화가들은 녹청을 투명한 광택제로 즐겨 사용했어요. 녹청은 회화보다는 책의 삽화에 사용되었을 때 명도가 그나마 조금이라도 유지되었습니다. 그런데 녹청의 구리 성분이 양피지나 종이를 상하게 했습니다.

청바지의 파란색을 내는 식물을 이미 4000년 전부터 이집트 사람들이 천을 염색할 때 사용했다는 사실을 알고 있었나요? 그 식물의 이름은 인디고이고 원산지는 인도입니다.
　유럽에도 비슷한 식물인 대청이 있지만, 인도에서 자라는 식물 종이 색소를 훨씬 더 많이 함유하고 있습니다. 튀링엔주의 도시 에르푸르트는 이미 9세기부터 독일 대청 산업의 중심지였어요. 대청으로

만든 안료는 에르푸르트에 부와 권력을 안겨 주었습니다. 이 파란색 안료는 100년쯤 전부터 합성 재료로 만들고 있습니다.

벌레인 이(머릿니)를 가지고 빨간색 안료를 만들 수 있고, 옛날에는 이 안료를 식용 색소로도 사용했다는 걸 알고 있나요? 허무맹랑한 소리가 아니라 사실이에요. 이 안료를 만드는 데 사용되는 깍지벌레(이의 한 종류)는 부채선인장에 많이 삽니다. 카민이라는 색소는 깍지벌레 암컷에서만 추출할 수 있는데, 안료 몇 그램만 만들려고 해도 엄청나게 많은 깍지벌레를 삶아야 합니다. 그만한 양을 모으려면 대체 시간이 얼마나 걸릴까요?

밝은 빛을 띠는 인디언 옐로는 이름에서 알 수 있듯이 인도에서 온 안료입니다. 소에게 망고 잎을 먹이면 복통에 시달리며 진한 노란색 오줌을 싸는데, 이 오줌으로 진하고 따뜻한 노란색을 만들었습니다. 동물을 학대해서는 안 되기 때문에 망고 잎을 먹이는 행위는 오래전에 금지되었습니다.

1848년에 발명된 코발트 옐로는 사용이 금지된 인디언 옐로를 대체했습니다. 밝게 빛나는 황금빛 노란색을 띠는 안료입니다.

나무조각 작품은 어떻게 만들어졌을까?

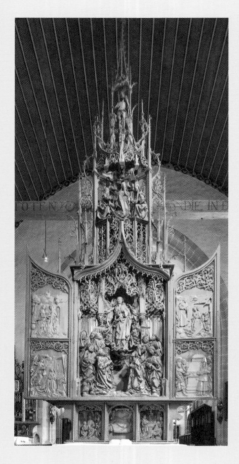

수백 년 동안 조각은 주로 교회를 아름답게 꾸미기 위한 목적으로 제작되었습니다. 오래된 교회에는 거의 모두 예술 작품이 있습니다. 바로 제단과 설교단, 그리고 조각상들이죠. 중세 시대에는 이 모든 것을 돌로 만들었어요. 이후에는 조각가들이 나무를 선호했는데, 단단하면서도 돌에 비해 가볍고 값이 쌌으며, 세밀하고 정교하게 조각할 수 있다는 장점 때문이었습니다. 덕분에 제단 뒤의 장식벽은 점점 높아지고 세련되어졌지요. 날개형 제단 장식벽은 돌로는 절대로 만들지 못했을 거예요!

고정하고 조각을 하는데, 이렇게 고정한 흔적이 머리 부분에 구멍으로 남기도 합니다. 보통은 나무못으로 이 구멍을 막습니다.

조각에서는 표면을 어떤 모습으로 표현하느냐가 매우 중요합니다. 그래서 조각을 최대한 '진짜'처럼, 또는 화려하게 보이게 만들고, 금이나 (모조) 보석으로 꾸미는 다양한 기법이 발달했습니다. 덕분에 어떤 조각품은 반짝반짝 빛이 나지요! 조각에 색을 칠한 것은 '채색 조각'이라고 부르는데, 갖가지 색깔로 화려하게 칠하기보다는 단순하면서도 사실적으로 칠한 경우가 많습니다. 이런 조각들은 표면이 굉장히 정교하게 표현되고는 하지요. 조각을 만드는 나무 덩어리를 매스라고 부릅니다. 이 덩어리를 작업대에

아마포나 양피지, 삼베, 섬유 부스러기, 또는 동물의 털을 붙여 감쌉니다. 나머지 표면은 갈아서 거칠게 만드는데, 이는 나무 표면에 바탕칠을 할 때 접착력을 높이기 위한 처리입니다.

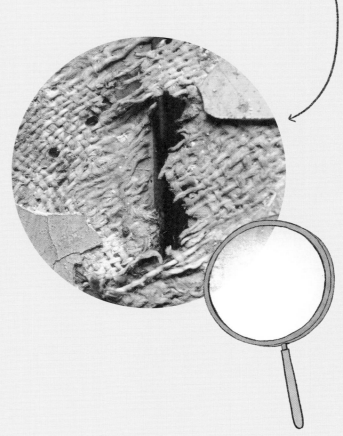

아니 이럴 수가! 조각 속이 비어 있네요? 대형 조각은 나무가 갈라지는 것을 막고 조각품이 너무 무거워지지 않도록 뒷부분을 파냅니다. 이 작업을 할 때는 도끼와 대패, 끌을 사용합니다.

조각할 때는 먼저 도끼로 덩어리를 깎아서 얼추 모양을 만듭니다. 그다음부터는 처음 종이에 그린 도안에 가까워지도록 조금씩 다듬습니다. 뒷부분은 대충 마무리할 때가 많지만, 사람들에게 보이는 부분은 정교하게 조각해 냅니다.

팔이나 옷 같은 부속품은 따로 만들어서 나무못으로 고정하거나 작은 홈에다가 뾰족한 촉을 끼워 맞추는 방식으로 붙입니다. 조각을 마무리한 뒤 이음새는

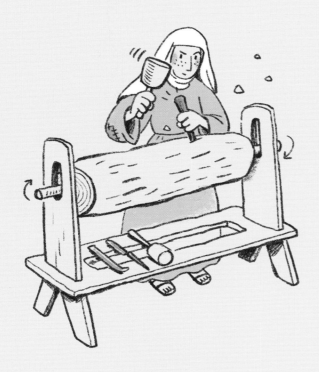

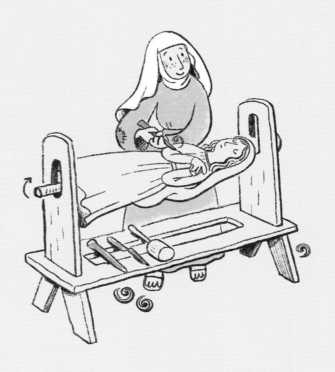

금박으로 꾸미기

나무판에 그린 그림이나 조각의 겉에 금박을 입히고 화려하고 다채롭게 꾸미는 방법은 다양합니다. 도금 작업을 하기 직전이나 아주 얇은 금박을 표면에 올린 직후에 할 수도 있고, 금박을 입히고 건조까지 시킨 이후에도 가능합니다. 오늘날에는 금 1그램을 아주 얇게 펴서 넓이가 50제곱센티미터나 되는 금박을 만들 수 있습니다. 몇 세기 전에는 금박이 훨씬 더 두꺼웠지요.

금박은 서로 겹치게 붙입니다.

금박을 입히기 전

새김
바탕칠한 물감층에 날카로운 조각용 바늘로 다양한 무늬를 새겨 넣습니다.

지그재그 무늬
스크루드라이버와 비슷한 도구로 지그재그 문양을 만듭니다.

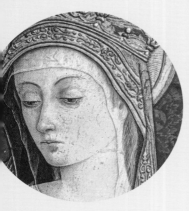

파스티글리아
석고와 아교를 섞은 재료인 따뜻한 젯소 반죽과 붓질로 표면을 장식합니다.

금박을 입힌 후

펀칭
점이나 작은 원을 조심스럽게 금박에 찍습니다.

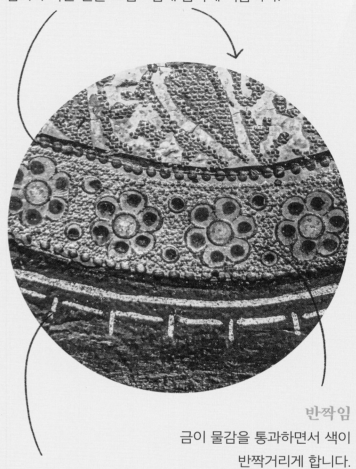

반짝임
금이 물감을 통과하면서 색이 반짝거리게 합니다.

셸 골드
물감 위에 금가루로 가느다란 선을 그립니다.

가장 공이 많이 드는 장식 기술은 브로케이드 기법입니다. 화려하고 값비싼 브로케이드 비단의 무늬를 모방한 금박 장식이에요.

바탕재에 남는 흔적

천을 나무틀에 고정할 때는 천이 단단하게 당겨진 상태여야 합니다. 못과 못 사이에 생기는 곡선을 **당김곡선**이라고 부르는데, 천을 당겼을 때 생기는 모습입니다.

나무판에 사용된 다양한 장비의 흔적도 찾아볼 수 있습니다.

캔버스의 당김곡선

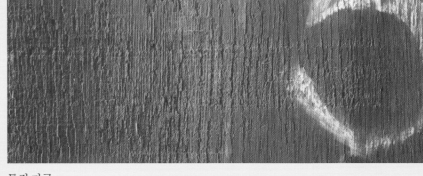

톱질 자국

여기 **식서**가 보입니다. 올이 풀리지 않게 짠, 천의 가장자리 부분입니다.

대형 회화를 그리기 위해 캔버스 두 개를 합친 경우에는 뒷면에 접합선이 보입니다. 이 캔버스들은 가장자리를 바느질해서 이어 **붙였**네요.

절단기로 작업한 흔적

여러 개의 나무판을 이어 붙일 때는 다양한 방법을 이용합니다. 예를 들면 **열장 이음**, **삽입식 이음**, **장부 이음** 같은 방식이죠.

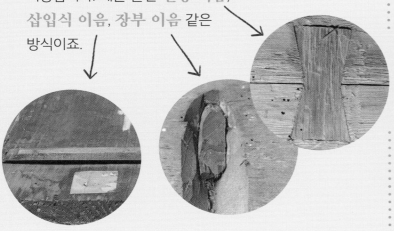

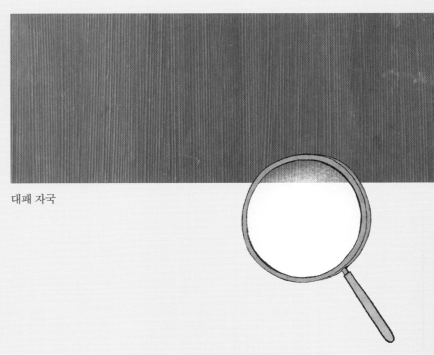

대패 자국

동시대 미술 – 예술가의 의도를 이해하기

오늘날에는 많은 예술 작품이 물감, 붓, 펜, 캔버스나 종이와 같은 익숙한 미술 재료와는 동떨어진 재료들로 만들어집니다. 동시대 예술가, 즉 현재 살아 있는 예술가들은 전통적인 재료 대신에 손에 잡히는 것은 무엇이든, 예컨대 일상생활에서 접하는 물건들도 작품에 사용합니다. 그 종류들을 말하자면 끝이 없을 거예요! 그리고 이러한 재료들은 애초에 예술 작품을 만들기 위한 것이 아니기 때문에 수명이 아주 짧은 것도 있습니다. 예를 들어 수영모자를 수백 년간 보존해야 한다거나, 누텔라로 그림을 그릴 것이라고 누가 상상이나 했을까요? 이런 작품을 보존하는 건 보존가가 맞닥뜨린 정말 도전적인 과제입니다!

누텔라로 그린 토마스 렌트마이스터의 회화 작품

이 수영모자는 100년 후에는
과연 어떤 모습일까요?

어떤 예술가는 처음부터 작품이 손상되는 것을 의도해서 음식처럼 상하는 재료를 사용하기도 합니다.

디터 로트가 바로 이런 예술가 중 한 명이었습니다. 그는 보존가에게 이렇게 말했어요. "제 작품의 진행 과정을 방해하지 말아 주세요! 나방과 벌레, 창고좀벌레가 저의 작업 조수이고, 이들도 우리처럼 작업을 해야 합니다!" 사실 자세히 들여다보면 곰팡이도 아주 아름다울 수 있지요.

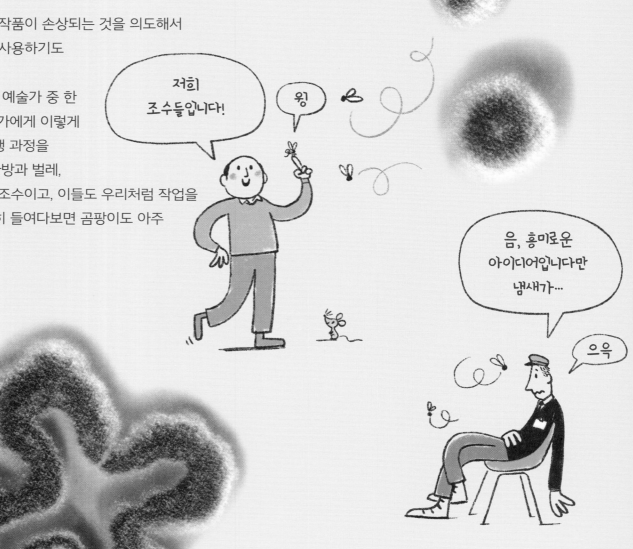

저희 조수들입니다!

윙

음, 흥미로운 아이디어입니다만 냄새가…

으윽

동시대 미술에서는 재료가 아주 특별한 의미를 가지고 있는 경우도 많습니다. 예를 들어, 어떤 그림이 결과적으로는 똑같이 노란색으로 보인다고 해도, 꽃송이를 갈아서 사용한 것과 노란색 물감을 칠한 것은 의미가 다르지요. 꽃을 사용한 경우에는 노란색 안료를 사용했을 때와는 달리, 꽃밭의 향기나 색깔, 꿀벌, 재료를 모으는 과정에 들어간 노력을 생각하게 될 것입니다.

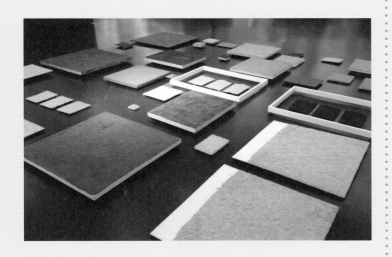

동시대 미술 작품은 크기가 아주 작은 것도 있지만 엄청나게 커다란 것이 훨씬 더 많아요!

때때로 동시대 미술 작품은 재료를 전혀 사용하지 않고 어떤 행위로만 이루어진 경우도 있습니다. 이러한 작품을 행위 예술이라고 부릅니다. 또는 특정한 방식으로 이루어진 공간 자체가 작품이 되기도 하는데, 이는 설치 미술이라고 합니다. 영상이나 컴퓨터 데이터로 이루어진 작품은 미디어 아트라고 부르지요.

행위 예술, 즉 행위를 어떻게 보관하고 보존할 수 있을까요? 예를 들면 영상으로 촬영하여 두고두고 관람할 수도 있습니다(그러면 영상을 보관해야 합니다!). 또는 예술가가 창작한 것과 정확히 똑같은 방식으로 행위를 되풀이할 수도 있겠지요. 이 경우에 보존가의 일은 작품에 대해 최대한 많은 정보를 모으는 것이 됩니다.

이때 예술가에게 직접 물어볼 수 있다면 물론 가장 좋겠지요? 그래서 보존가는 예술가를 인터뷰하는 경우가 많습니다. 이것이 불가능할 때는 큐레이터나 예술가의 조수, 예술가와 같은 시대에 산 증인, 과학자, 기술자 들과 상의하고 정보를 정리해서 모두 기록합니다.

설치 미술에서도 마찬가지예요. 설치 미술에서는 어떤 대상을 전시하는지도 중요하지만, 그것을 어떤 순서와 방식으로 구성하는지, 그리고 그 공간이 어떻게 보이는지도 똑같이 중요하기 때문입니다.

이 전선과 플러그를 비롯한 모든 것이 미디어 아트 작품을 작동시키는 데 필요합니다.

다음의 재료로 예술을 만들 수 있어요: 누텔라, 꽃송이, 화지, 청동, 코끼리 똥, 반짝이, 피나무 목재, 피, 왁스, 밀크초콜릿, 흙, 펠트, 기름, 썰매, VHS 테이프, 글라신지, 다크초콜릿, 라텍스, 상어, 포름알데히드, 유리, 텔레비전, 광택제, 먼지, 순록, 버섯, 알루미늄, 대리석, 인화지, 석유, 밀가루, 곰팡이, 구아슈, 파스텔, 석고, 인간의 배설물, 도자기, 템페라물감, 유성물감, 캔버스, 아크릴물감, 환등기, 빨간 분필, 납, 구리파이프, 코르크, 강철, 점토, 페나텐크림, 냉장고, 수영모자, 자전거바퀴, 연필, 오일파스텔, 소변기, 이사용 박스, 유리병 거치대, 금속 방울, PVC, 못, 참나무 목재, 볼펜, 커피, 우유, 고무, 슬레이트, 화강암, DVD, 플로피디스크, 치즈, 꽃가루, 지푸라기, 철사, 진흙, 은염 사진, CD, 카세트테이프, LP, 캐비어, 형광등, 합성수지, 가죽, 셀룰로이드, 솜, 오버헤드 프로젝터, 거울, 립스틱, 골강판, 머리카락, 스티로폼, 다이아몬드, 해골, 주석, 금, 쥐, 뼈, 면, 뿔, 모래, 눈, 영사기, 대마, 린넨, 천연고무, 비단, 색연필, 돼지, 사인펜, 폴리에스테르, 비디오카메라, 왁스크레용, 잉크, 교실 의자, 양모, 생각, 독한 술, 라이터, 달걀, 젤라틴, 자동차, 석탄, 은첨필, 흑연, 은, 동석, 책, 연기, 빵, 설화석고, 버터, 노트북컴퓨터, 나뭇잎, 이빨, 비닐봉지, 비스코스, 벨벳, 소금, 마이크, 스프레이폼, 아연, 카드보드, 양피지, 연필, 마그네슘, 홍합, 캐서롤, 쓰레기, 카세인 페인트, 고기, 정원 장식용 요정 인형, 발사목, 사다리, 토끼, 코요테, 섬유판, 바이올린, 빗, 코끼리가죽, 흑묵, 레이저, 풍선, 양철, 공책, 색종이, 말, 파리스 그린, 비닐포대, 폴리비닐 탄산염, 양, 스케이트, 수은, 온도계, 반암, 세피아잉크, 크롬, 타조알, 카본잉크, 해저케이블, 수박, 소시지, 오렌지, 오이, 흑백 CRT 프로젝터, 인디고, 진사(辰砂), 네이플스 옐로, 퍼가민 페이퍼, 나일론, 누더기, 백묵, 카세트테이프 레코더, 황토, 공작석, 진흙, 신발끈, 청금석, 계관석, 트레이싱 페이퍼, 성서용 종이, 목재펄프 종이, 압지, 견지, 다진 고기, 배터리, 레몬, 먹물, 제논, CCTV, 감자, 용암, 자갈, 지폐, 벌집, 개, 팬 벨벳, 라이덴병, 실리콘, 유황, 나비 날개, 자전거 안장, 자전거 핸들, 타르, 마커펜, 타이타늄 화이트, 백연, 트래버틴, 스타킹, 접착제, 깃털, 지우개, 화감청, 포장용 종이, 브로케이드 종이, 크레스, 합판, 마분지, 펄프, 기타, 날개, 그랜드피아노, 아날린염료, 내장, 헬륨 등, 파피루스, 인디언 옐로, 아이디어, 재료 없음

예술 작품에 일어날 수 있는 일들: 누군가가 던진 케이크에 맞거나, 증발해 버리거나, 고장 나거나, 녹슬거나, 부패하거나, 넘어지거나, 찢어지거나, 표면이 떨어지거나, 탈색되거나, 썩거나, 황변하거나, 누가 잡아당기거나, 색이 바래거나, 부스러지거나, 산화되거나, 지독한 악취가 나거나, 벗겨지거나, 상하거나, 떨어져 나가거나, 새어 나오거나, 천이 해지거나, 부러지거나, 죽거나, 둔탁해지거나, 바스러지거나, 썩거나, 곰팡이가 피거나, 산성화되거나, 부서지거나, 터지거나, 구불구불해지거나, 먼지가 앉거나, 부식되거나, 녹거나, 뒤틀리거나, 마르거나, 도난당하거나, 오염되거나, 흐릿해지거나, 구멍이 뚫리거나, 높은 곳에서 떨어지거나, 젖거나, 뭉쳐지거나, 동물이 먹거나, 빛깔이 어두워지거나, 산산조각나거나, 녹아서 사라지거나, 흩어지거나, 피를 흘리거나, 짓눌리거나, 구겨지거나, 수축하거나, 너덜너덜해지거나, 밖으로 빠지거나, 긁히거나, 밟히거나, 불타거나, 박살 나거나, 잊히거나, 폭파되거나, 상하거나, 폭발하거나, 누군가가 스프레이를 뿌리거나, 침식되거나, 파인 부분이 생기거나, 변색되거나, 시들거나, 표면이 딱딱해지거나, 엉겨 붙거나, 금지당하거나, 증발하거나, 변질되거나, 회색으로 변하거나, 뒤집히거나, 석회화되거나, 분해되거나, 이끼로 뒤덮이거나, 눌리거나, 걸려서 움직이지 않거나, 얼룩이 지거나, 기포가 생기거나, 분실되거나, 꺼지거나, 부풀어 오르거나, 좀이 먹거나, 풍화되거나, 갈라지거나, 걸쭉해지거나, 총알에 뚫리거나, 물에 잠기거나, 유행에 뒤떨어지거나, 완전히 분해되거나, 파고되거나, 때가 끼거나, 가라앉거나, 누군가가 닦아 버리거나, 늘어지거나, 갉아먹히거나, 구부러지거나, 녹거나, 분리되거나, 노화되거나, 흠집 나거나, 닳아 버리거나, 물에 씻겨 나가거나, 찢어지거나, 탄화되거나, 너덜너덜해지거나, 균열이 생기거나, 상처를 입거나, 가루가 날리거나, 찔려서 구멍이 나거나, 완전히 사라지거나, 그을리거나, 갈변하거나, 문드러지거나, 뒤집히거나, 파열되거나, 윤기를 잃어버리거나, 바람에 날아가거나, 조각나거나, 잡초로 뒤덮이거나, 흐르는 용암에 파묻히거나, 선명함이 사라지거나, 넘어지거나, 오염물질이 묻거나, 해충의 공격을 받거나, 누군가가 소변을 보거나, 누군가가 침을 뱉거나, 1000개의 조각으로 부서지거나, 누군가가 실수로 제거하거나, 보풀이 생기거나, 덧칠이 되거나, 잘게 조각나거나, 닦여서 없어지거나, 울퉁불퉁해지거나, 미완성이거나, 긁히거나, 버려지거나, 사라지거나, 날아가거나

코에
숨겨진
진실

종이 전문 보존가가 지금 드로잉을 보존 처리하고 있습니다. 이 드로잉에는 후고 폰 랑엔슈타인의 코가 상당히 특이하게 그려져 있네요. 동료와 함께 각자 조사한 내용을 공유하면서 드로잉과 채색된 초상화 사이의 다른 점에 대해서 이야기를 나누고 있습니다.

"랑엔슈타인 드로잉의 크고 삐뚤어진 코가 웃기게 생겼네요"

"드로잉을 검사해 보고 워터마크도 비교해 보았는데, 제작연도도 맞고 종이도 그론첸베르크 진품이 맞아요"

"랑엔슈타인이 이렇게 그려 주길 원했는지도 모르죠⋯. 기록 보관소에서 발견한 문서에는 랑엔슈타인이 그론첸베르크에게 초상화를 그려 준 대가를 후하게 줬다고 기록되어 있더라고요."

하긴, 그론첸베르크가 살았던 시대에도 삐뚤어진 코를 똑바로 그리는 식으로 사실을 약간 바꾸는 경우가 있었을 거예요. 보존가들의 조사를 통해 우리의 역사가 밝혀진다니 (그리고 작은 속임수를 바로잡을 수 있다니) 정말 멋진 일이죠!

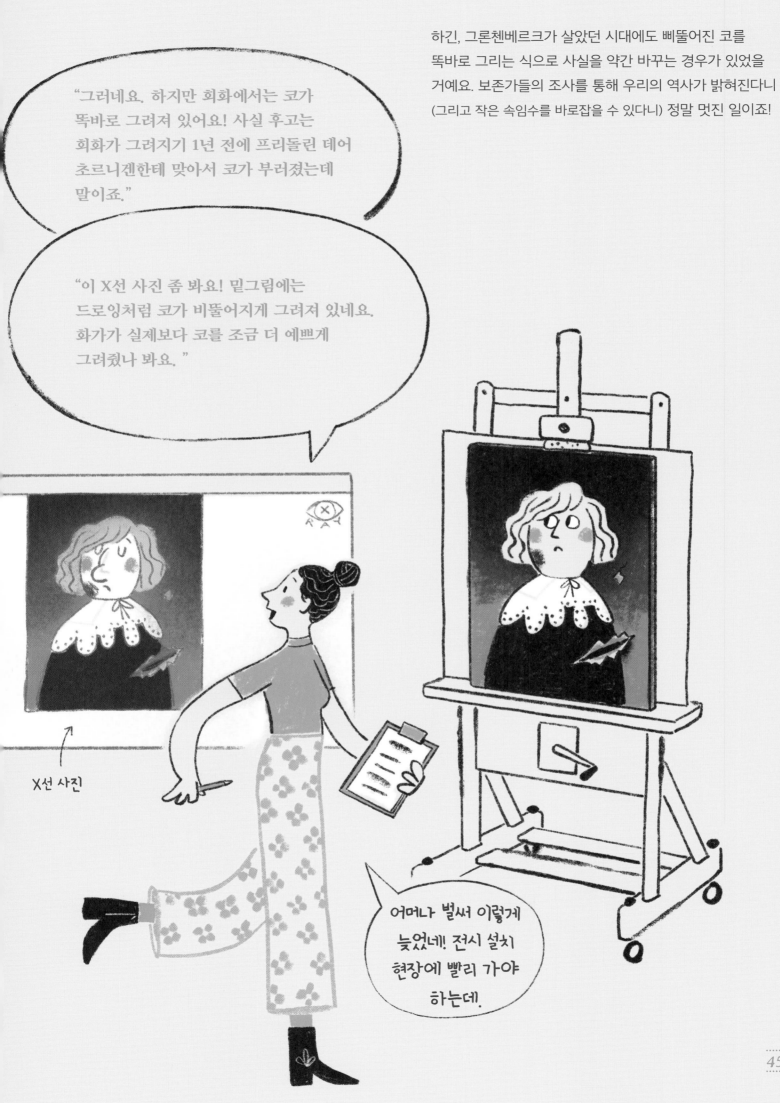

X선 사진

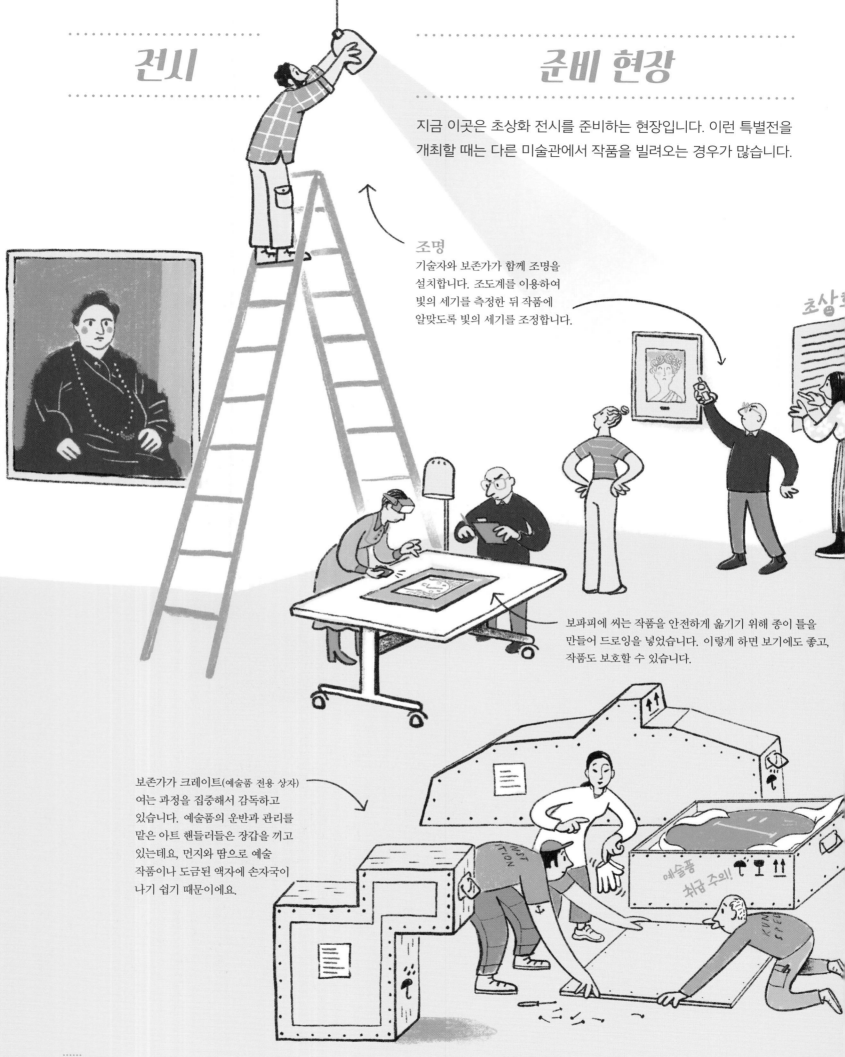

전시 준비 현장

지금 이곳은 초상화 전시를 준비하는 현장입니다. 이런 특별전을 개최할 때는 다른 미술관에서 작품을 빌려오는 경우가 많습니다.

조명
기술자와 보존가가 함께 조명을 설치합니다. 조도계를 이용하여 빛의 세기를 측정한 뒤 작품에 알맞도록 빛의 세기를 조정합니다.

초상호

보파피에 씨는 작품을 안전하게 옮기기 위해 종이 틀을 만들어 드로잉을 넣었습니다. 이렇게 하면 보기에도 좋고, 작품도 보호할 수 있습니다.

보존가가 크레이트(예술품 전용 상자) 여는 과정을 집중해서 감독하고 있습니다. 예술품의 운반과 관리를 맡은 아트 핸들러들은 장갑을 끼고 있는데요, 먼지와 땀으로 예술 작품이나 도금된 액자에 손자국이 나기 쉽기 때문이에요.

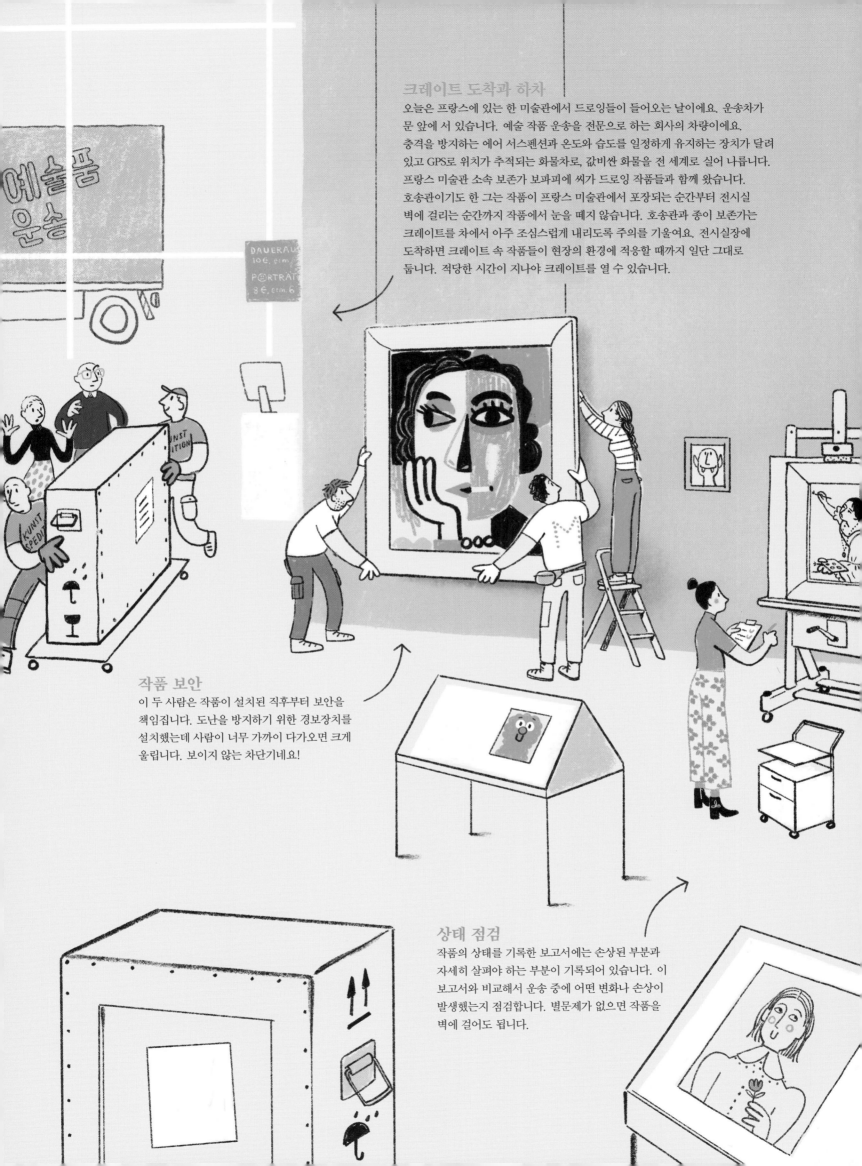

크레이트 도착과 하차

오늘은 프랑스에 있는 한 미술관에서 드로잉들이 들어오는 날이에요. 운송차가 문 앞에 서 있습니다. 예술 작품 운송을 전문으로 하는 회사의 차량이에요. 충격을 방지하는 에어 서스펜션과 온도와 습도를 일정하게 유지하는 장치가 달려 있고 GPS로 위치가 추적되는 화물차로, 값비싼 화물을 전 세계로 실어 나릅니다. 프랑스 미술관 소속 보존가 보파피에 씨가 드로잉 작품들과 함께 왔습니다. 호송관이기도 한 그는 작품이 프랑스 미술관에서 포장되는 순간부터 전시실 벽에 걸리는 순간까지 작품에서 눈을 떼지 않습니다. 호송관과 종이 보존가는 크레이트를 차에서 아주 조심스럽게 내리도록 주의를 기울여요. 전시실장에 도착하면 크레이트 속 작품들이 현장의 환경에 적응할 때까지 일단 그대로 둡니다. 적당한 시간이 지나야 크레이트를 열 수 있습니다.

작품 보안

이 두 사람은 작품이 설치된 직후부터 보안을 책임집니다. 도난을 방지하기 위한 경보장치를 설치했는데 사람이 너무 가까이 다가오면 크게 울립니다. 보이지 않는 차단기네요!

상태 점검

작품의 상태를 기록한 보고서에는 손상된 부분과 자세히 살펴야 하는 부분이 기록되어 있습니다. 이 보고서와 비교해서 운송 중에 어떤 변화나 손상이 발생했는지 점검합니다. 별문제가 없으면 작품을 벽에 걸어도 됩니다.

예술품

각양각색의 예술 작품이 있듯이, 그에 맞는 포장 방식도 각양각색입니다! 그렇지만 포장의 원리는 비슷합니다. 거친 야외 활동을 나갈 때 옷을 입는 것처럼, 예술 작품도 겹겹이 싸야 하지요. 마치 양파껍질처럼요! 한 겹보다는 두세 겹으로 싸는 것이 좋아요. 첫 번째 겹, 즉 작품을 직접 감싸는 포장재는 작품 표면을 오염이나 마모로부터 보호합니다. 단열을 담당하는 두 번째 겹은 온도와 습도가 급작스럽게 변화하는 것을 막아 줍니다. 가장 바깥층에 사용하는 단단한 포장재는 작품을 오염과 비로부터 보호하고 흔들림과 충격을 흡수하는 역할을 합니다. 운송용 맞춤 크레이트는 대부분 예술품 운송회사에서 제작합니다. 대형 미술관 중에는 작품의 완벽한 포장 및 운송만 담당하는 전담 부서와 목공소를 갖춘 곳도 있습니다. 좀 더 작은 규모의 미술관, 특히 환경에 신경을 쓰는 미술관들은 단점을 장점으로 바꿉니다. 크레이트와 포장재를 상황에 맞춰 손질해 가며 여러 번 사용하는 것이지요.

공기 주입기
공기를 빼낼 때도
사용합니다

작품을 포장하려고
가장 푹신한 담요를
가져왔는데, 이 크레이트가
훨씬 더 좋네. 저 정도면
끄떡없겠는데.

비용만 해도 얼마야!
약간 과한 것 같기도
한데?

하지만 내 조각만
무사히 돌아오면
그만이지.

포장하기

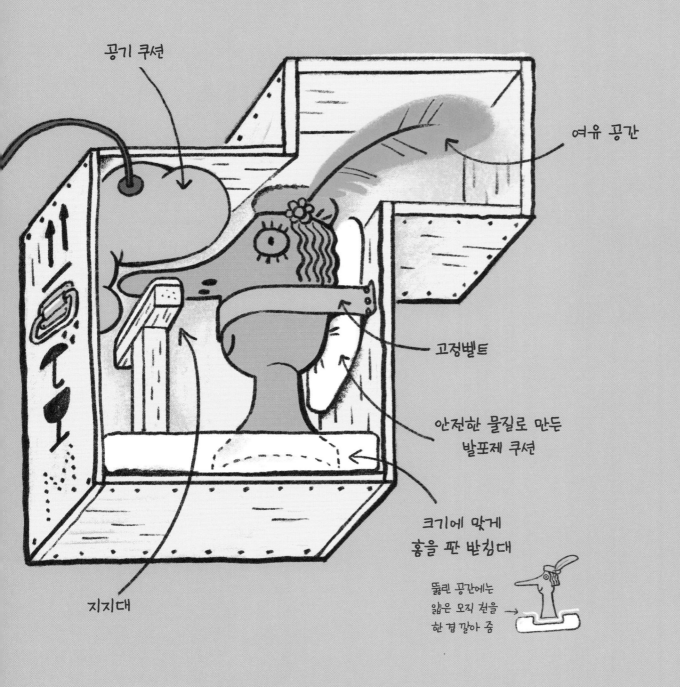

공기 쿠션

여유 공간

고정벨트

안전한 물질로 만든
발포제 쿠션

크기에 맞게
홈을 판 받침대

뚫린 공간에는
얇은 모직 천을
한 겹 깔아 줌 →

지지대

내 작품에 맞춤으로
제작된 멋진 크레이트는
나중에 어떻게 되는 걸까?
내가 가져도 되나?

작품에 직접 닿는 소재는 절대로 작품에 손상을 끼쳐서는
안 됩니다. 매끄럽고 부드러워야 하며, 작품 표면과 반응을
일으키는 성분이 조금도 들어 있어서는 안 됩니다.

이런 일이 벌어질 수 있어요!

쾌적한 환경?

예술 작품을 이루고 있는 어떤 재료들은 습도나 온도 변화에 알레르기를 일으키듯 반응합니다. 너무 건조하면 쪼그라들고 갈라집니다. 너무 습하면 늘어나면서 주름이 생기거나 휘어지고요. 최악의 경우에는 곰팡이가 피기도 하지요. 회화의 바탕재인 나무판이나 종이가 습기 때문에 늘어나면, 물감층은 같이 늘어나지 않고 조각조각 터져 버립니다. 너무 습하거나 따뜻한 환경에서는 많은 재료가 훨씬 더 빨리 낡고 상합니다. 식료품을 냉장고에 보관하는 이유도 그 때문이지요.

너무 밝음!

예술 작품을 감상하고 즐기기 위해서는 당연히 빛이 필요합니다! 그러나 빛은 에너지이고 이 에너지는 작품을 상하게 하는 요인이 되기도 합니다. 햇빛을 많이 받았을 때 물체의 색이 바래는 것을 본 적이 있나요? 빛을 오래 쬔 종이가 갈색으로 변하는 경우는요?

해충과 곰팡이

어떤 벌레들은 특이한 입맛, 그리고 엄청난 식욕을 가지고 있어요! 그냥 놔두면 미술관으로 몰래 들어와서 맛있는 예술 작품을 먹어 치웁니다. 나무좀벌레는 나무를, 좀벌레는 종이를 먹고 나방은 섬유를 좋아합니다. 양좀은 바탕칠에 쓰이는 젤라틴을 특히 좋아해서 종이 표면을 갉아 먹습니다.

　파리는 작품 위에 말 그대로 '똥ㅗㅇ'을 쌉니다. 이 아름답지 못한 자국을 얼른 제거하지 않으면 작은 구멍이 생깁니다.

곰팡이 포자는 여기저기 날아다니다가 작품에 내려앉기도 합니다. 습도가 너무 높으면 포자가 '깨어나서' 그림의 표면을 뒤덮는데요, 작품과 사람 모두에게 해롭습니다.

유해 가스

예술 작품은 좋은 공기를 사랑합니다! 진열장이나 보관장에서 해로운 가스가 나오면 작품은 괴로워하지요. 금속은 색이 변하고(목재 서랍장 속 은수저가 까맣게 된 것을 본 적이 있나요?), 색깔은 바래서 흐릿해지고, 돌로 된 조각 표면에는 작은 알갱이가 생깁니다. 사진, 현대 물감, 도자기나 유리 또한 유해 가스에 특히 민감합니다.

표면 오염

그런데 먼지는 무엇으로 이루어져 있을까요? 먼지에는 별별 것들이 전부 다 들어 있어요. 우리가 입는 옷이 스칠 때 생겨나는 작은 부스러기나 신발에 묻은 오염 물질, 자동차 배기가스나 건설 현장의 먼지, 곰팡이 포자, 꽃가루, 피부 각질, 머리카락 등등이요. 먼지는 공기 중의 오염물질과 습기를 흡수해서 곰팡이가 자라나기 좋은 환경을 만듭니다. 그래서 어떤 물건 위에 먼지가 많이 쌓여 있을수록 곰팡이가 필 가능성도 높죠.

담배와 양초, 벽난로에서 발생하는 연기는 예술 작품의 표면을 어두운 빛깔로 얇게 뒤덮습니다. 그렇게 되면 세밀한 부분들은 알아보기 힘들어지지요.

사람들

예술을 사랑하는 사람도 의도치 않게 작품에 손상을 끼칠 수 있습니다. 부주의나 너무 큰 '사랑' 때문이죠. 열정에 사로잡힌 나머지 가까이 다가가서 작품을 건드리는 사람도 있고, 한 작품에 너무 몰입한 탓에 자기가 무엇을 하는지 알아차리지 못하는 사람도 있습니다. 과거에는 보존 처리를 잘못해서 작품이 손상되는 경우도 있었습니다. 모든 보존가는 의도는 좋았으나 성공하지 못한, 또는 오히려 상태를 악화시킨 '보존 처리' 결과물을 언젠가 한 번은 만나게 됩니다.

아이고, 내 팔자야!

나는 너무 팔자가 사나워.
수년 동안 반쯤 구겨진 채 다락방에 놓여 있다가
드디어 미술관에 기증되었지. 지금은 더럽고 여기저기
구겨져서 갈라져 있어. 제일 길게 갈라진 곳은 어떤
잘나신 분이 접착테이프로 붙여 주셨네.
덕분에 이제 접착제 때문에 갈색 얼룩까지 생겼지.
다락방에는 쥐도 있었어. 종이 모서리에 쥐가
갉아 먹은 자국 보이지?

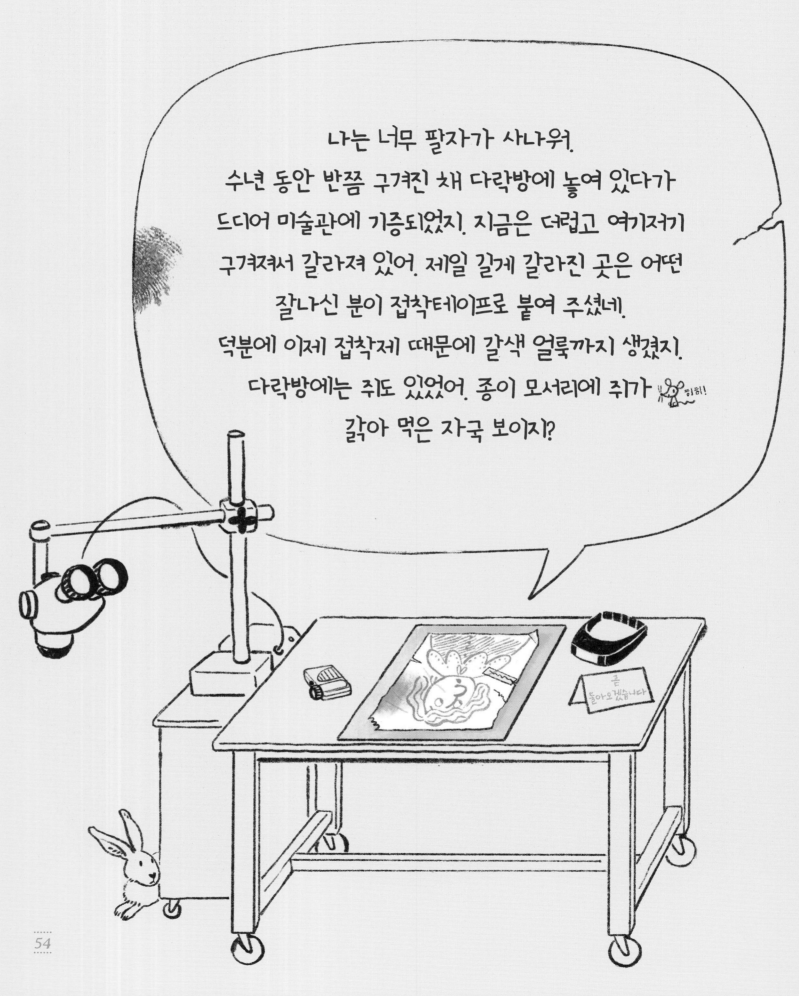

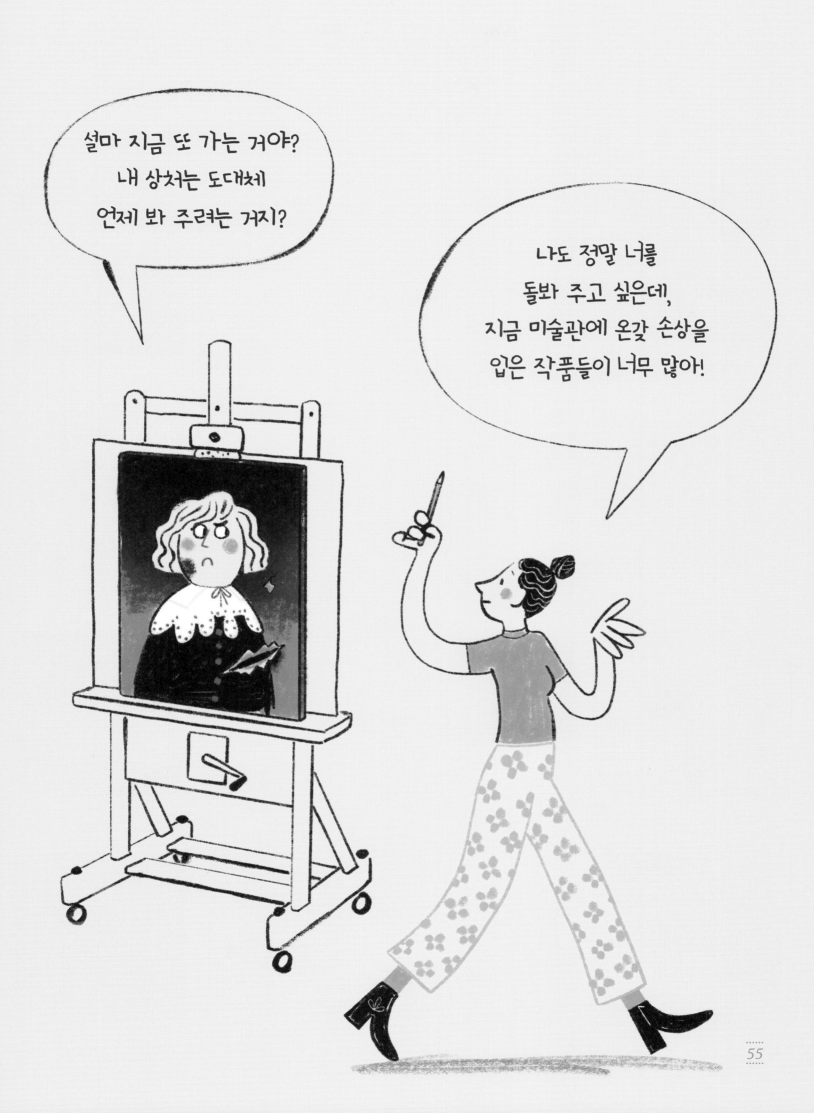

예술 작품의 '나쁜' 친구들

예술 작품을 사랑하는 존재는 많습니다! 그러나 그중에는 자신이 사랑하는 대상에 해를 끼치는 것도 있지요.

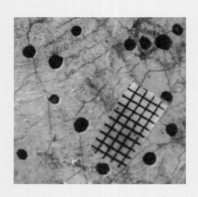

여기는 **나무좀벌레**가 점령했네요. 벌레 유충이 몇 년 동안 나무를 갉아 먹었습니다. 남은 것이 별로 없네요.

파리똥은 산성이어서 회화 작품을 밑바탕까지 부식시킵니다. 결국에는 구멍이 나게 되죠.

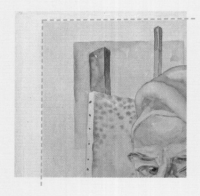

이 수채화는 오랫동안 **빛**에 노출되어 있었어요. 종이는 갈색으로 변하고 색은 바랬습니다. 종이 틀에 끼워져 있던 그림의 가장자리를 보면, 종이와 물감 색이 원래는 어땠는지 비교할 수 있습니다.

이 작품에서는 하얀 구름이 불길한 먹구름으로 변했어요. 흰색 연백 안료가 **유황 가스**를 쐬어서 어두운 색으로 **변했습니다.**

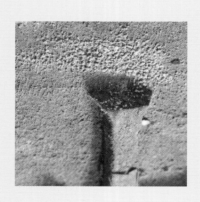

습한 상태가 너무 오랫동안 지속되면, **곰팡이**나 **박테리아**가 보기 싫은 얼룩을 작품 표면에 남깁니다. 이 얼룩들이 종이나 결합제와 같은 재료를 부식시킵니다.

이 액자는 **열악한 환경** 때문에 지지대에서 분리되었습니다. 손실된 부분도 많네요. 표면에는 오염물질이 묻어 있습니다.

흙으로 빚은 소의 귀가 누군가와 부딪치면서 **떨어졌네요.** 다시 붙이기는 쉽지 않습니다.

이 회화 작품은 표면이 심하게 **마모**되었어요. 다른 작품들과 함께 쌓아 둔 더미에서 잡아당겨서 빼내기를 반복했기 때문이에요.

예술 작품이 걸릴 수 있는 '병'

손상이 일어나는 원인으로 '나쁜 친구'나 열악한 환경만 있는 것은 아닙니다. 작품을 구성하는 재료 자체가 빨리 낡거나 서로 좋지 않은 영향을 끼치는 경우도 있습니다.

균열과 주름은 물감이 마르고 중합되는 과정에서 발생합니다. 균열은 가장 바깥의 물감층이 수축하면서 발생합니다. 균열이 생기면 바로 아래층의 색이 보이게 되죠.

주름은 물감에 기름 함량이 너무 높거나 새로 칠한 물감층 바로 아래에 있는 물감이 완전히 마르지 않았을 때 생깁니다.

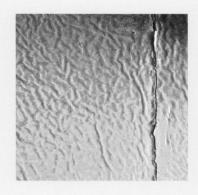

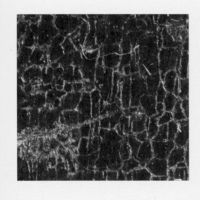

바니시층에 수많은 작은 균열과 갈라짐이 생기면, 조각조각 갈라진 유리처럼 거의 불투명해집니다. 손상된 바니시는 하얀 막처럼 보이지요.

이를 죽은 바니시라고 부릅니다. 심할 때는 이 그림의 눈동자 모습처럼 원래 어떤 것을 그렸는지 전혀 알아볼 수 없는 상태가 됩니다.

물감층의 가루화는 물감에 결합제(안료 알갱이를 서로 붙여 주는 접착제)가 너무 적게 함유되었을 때 일어납니다. 물감이 가루처럼 표면에 붙어 있다가 쉽게 떨어집니다.

색소 부식은 어떤 안료나 잉크 때문에 종이가 삭는 현상입니다. 녹청이 그런 안료인데, 먼저 종이가 갈라지고 그 뒤에 그림이 조각나서 떨어집니다.

접착테이프는 종이를 수선하거나 어딘가에 붙일 때 무척 쓸모 있어 보입니다. 그러나 시간이 지나면 접착제가 껌처럼 질겨지면서 종이 위에 갈색 얼룩을 남기죠.

나무로 만들어진 종이도 사실 시간이 많이 지나면 잘 손상됩니다. 산화되고, 색이 변하고, 쉽게 부스러지죠. 낡은 책을 떠올려 보면 이해될 거예요. 그런 책은 이상한 냄새가 나는 경우도 많지요.

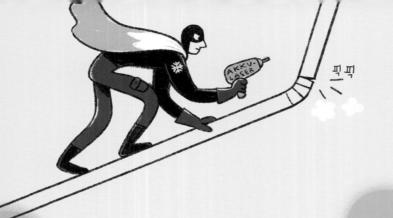

조명

2단계: 조명

보존가가 전시실 조명 밝기를 점검합니다.
작품이 빛을 너무 강하게 받지 않으면서도 잘
보일 수 있도록 주의를 기울이지요.

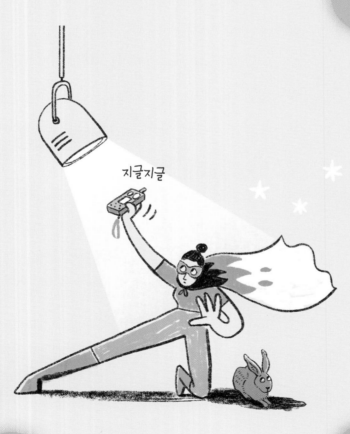

지글지글

조도계
(밝기를 측정한다)

가장 좋은 보존 처리는 애초에 보존 처리할 일이
발생하지 않는 상태를 만드는 것이지요.
그래서 보존가는 작품 주변을 그 어떤 손상도
발생하지 않는 환경으로 만들려고 합니다. 이
목적을 이루려면 거의 초능력이 필요해요. 하지만
다행히도 미술관에는 보존가를 도와주는 다른
슈퍼 히어로들이 많이 있습니다. 온도와 습도
전문가, 설치 전문가, 조명 전문가, 곤충학자
등이지요. 슈퍼 보존가를 따라 미술관을
탐험하면서 예술 작품 구출 작전에 참여해
봅시다.

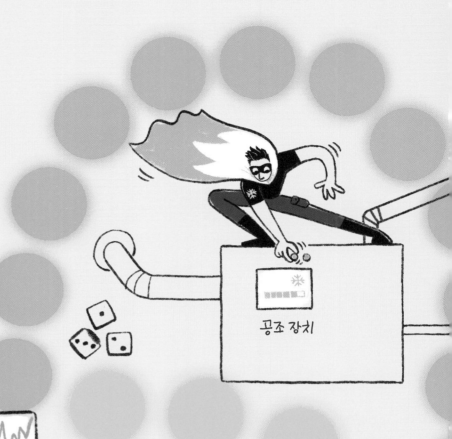

공조 장치

온도·습도
기록 장치

50%
20℃

환경

시작

1단계: 환경 조건 검사

보존가가 온도·습도 기록 장치로 달려가 그래프로
전시실의 온도와 습도를 확인합니다. 그래프의 선이
직선을 유지하면 문제가 없는 것이죠. 그래프가 올라갔다
내려갔다 지그재그 선으로 나타나면 온도·습도 기술자를
찾아가서 문제 해결 방법을 의논합니다. (가끔 고장 나는)
공조 장치보다 더 효과가 좋은 것은, 미술관 건물 자체를
환경이 일정하게 유지되도록 짓는 것이지요. 벽을 두껍게
만들고 되도록 창문을 적게 내면 에너지를 절약하고
자연을 보호할 수 있습니다.

1, 2, 3, 구출 완료!

할 일이 태산

쥐가 갉아 먹은
모서리 복원하기

접착테이프를 떼고
갈색 접착제 제거하기

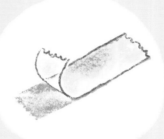

찢긴 부분
이어 붙이기

구겨진 부분
펴기

아 잠깐 또
다녀올 데가…

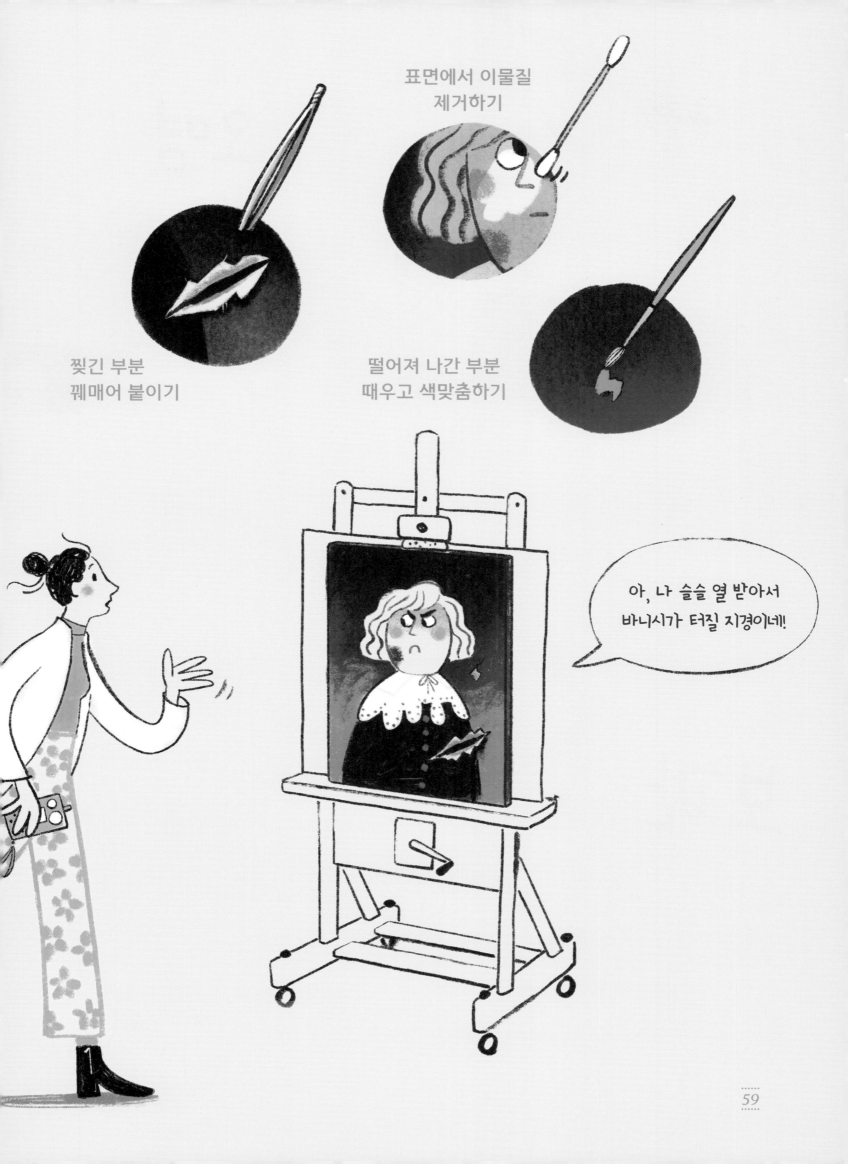

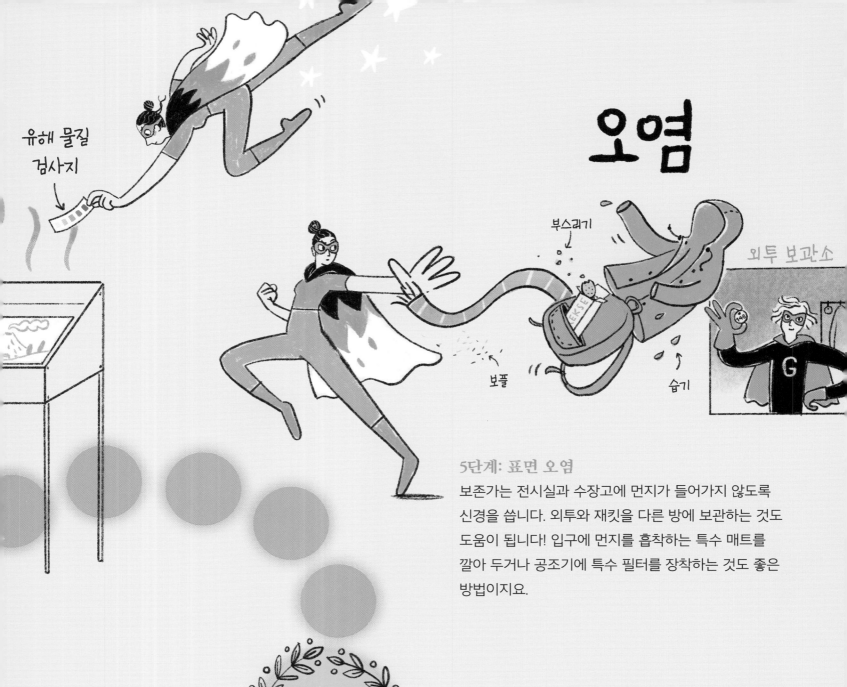

유해 물질
검사지

부스러기

외투 보관소

보풀

습기

오염

5단계: 표면 오염

보존가는 전시실과 수장고에 먼지가 들어가지 않도록
신경을 씁니다. 외투와 재킷을 다른 방에 보관하는 것도
도움이 됩니다! 입구에 먼지를 흡착하는 특수 매트를
깔아 두거나 공조기에 특수 필터를 장착하는 것도 좋은
방법이지요.

완료

보관

6단계: 보관

미술관 전체에서 이 모든 조치가 가장 필요한 장소는 수장고입니다. 미술관
소장품의 대부분은 바로 이 최적의 환경, 다시 말해 빛이 없고, 온도와 습도가
적당하고, 깨끗하고, 진동 방지 설계가 되어 있으며, 불이나 물, 도난의 위험과 벌레의
습격으로부터 안전한 공간에 보관되어 있습니다.
미술관에 새롭게 들어오는 모든 작품은 처음부터 최대한 조심스럽게 보관해야
합니다. 그래서 곧바로 보호용 포장을 단단히 한 후, 쉽게 다시 찾을 수 있도록 표시를
해 두지요.

유해 물질

4단계: 유해 물질

보존가가 검사지를 이용해 진열장에서 작품에 유해한 기체가 나오는지 확인합니다. 진열장에서 '악취'가 날 때는 공기가 드나드는 방식을 개선하거나, 유해 물질 흡수제를 사용하거나, 아예 진열장을 교체하는 것이 좋습니다.

해충용
끈끈이

벌레 등등

3단계: 벌레 등등

굶주린 벌레들을 미술관에서 내쫓으려고 독성이 있는 해충제를 사용할 수는 없어요. 그래서 보존가는 해충들이 맘 놓고 활개 치지 못하도록 애씁니다. 끈끈이에 새로운 벌레가 잡혔는지 정기적으로 확인하고, 작품에 해로운 벌레가 발견되면 즉시 조치를 취해야 합니다.

게임 방법: 돌아가면서 주사위를 던집니다. 주사위 숫자만큼 파란색 칸을 따라 이동합니다. 활동 구역에 도착하면 주사위를 다시 한 번 던집니다. 운이 좋으면 분홍색 지름길로 갈 수도 있어요.

무서운 벌레들

박물관딱정벌레
모직을 먹습니다.

나무좀
나무를 먹습니다.

사번충
나무를 먹고, 먹으면서 소음을 냅니다.

집하늘소
나무를 좋아합니다.

호주거미딱정벌레
그냥 뭐든지 다 먹습니다.

넓적나무좀
마룻바닥까지 먹어요!

털수시렁이
자연사 박물관 전시장을
식당처럼 이용해요.

황띠수시렁이
자연사 박물관? 맛있겠다!

좀
종이 작품 보존가에겐
공포의 대상!

양좀
종이 작품의 젤라틴 성분
접착제를 갉아 먹어요.

유령좀
종이 애호가 한 명 추가요.

독일바퀴 잔날개바퀴
뭐든 다 먹는 애들.

64

권연벌레
식물 표본실을
고급 레스토랑이라고
생각해요.

창고 좀벌레
바구니도 말린 과일도
안전하지 않습니다.

코끼리
미술관에 들어오는 경우는 드물어요.
그러나 일단 들어오면 엄청난 피해가
날 겁니다!

도

망!

체!!

먼지다듬이벌레 또는 책다듬이벌레
크기는 작지만 식욕은 엄청납니다.

양탄자나방
벽지와 양탄자를 즐깁니다.

옷좀나방
오래된 성의 박물관에 있는 모피 목도리?
꿀맛!

나방
아침 식사로 비단을 먹어요.

갈색집나방
축축한 직물을 좋아해요.

무당벌레
거의 아무런 피해를 주지 않아요.
하지만 무당벌레가 들어올 수 있다면,
들어올 수 있는 애가 또 있는데, 그건 바로

집파리
얘고요, 얘는 여기저기
분비물을 남긴답니다.

동물 백과사전
얘네들이 기어 들어오면
빨리 대처해야 합니다!

아직도
다 안 했다니

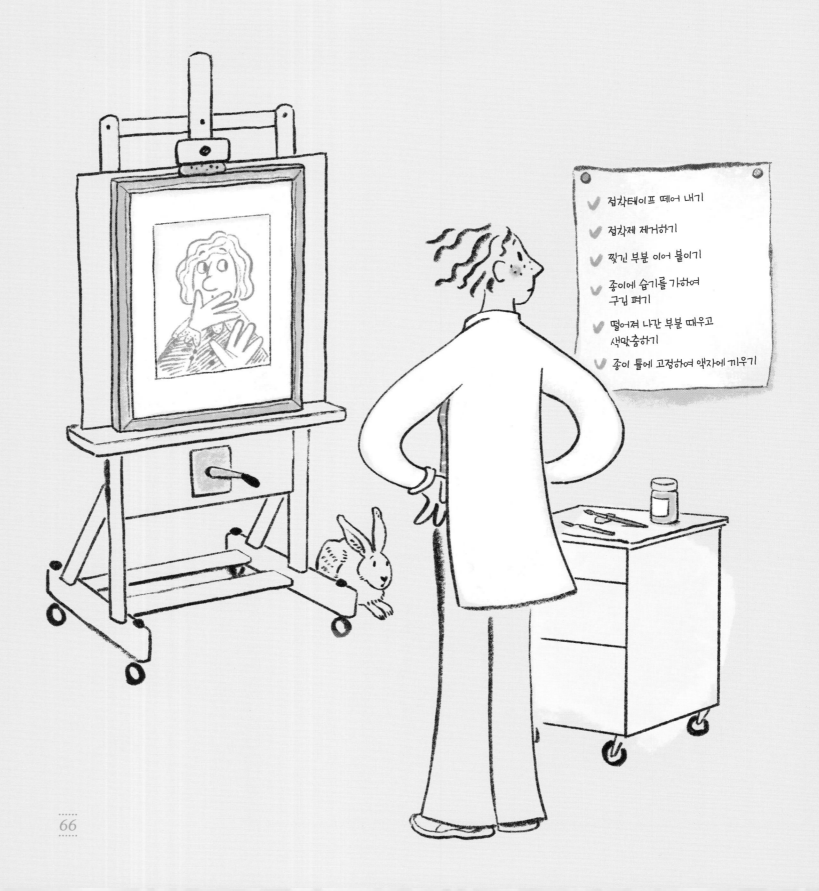

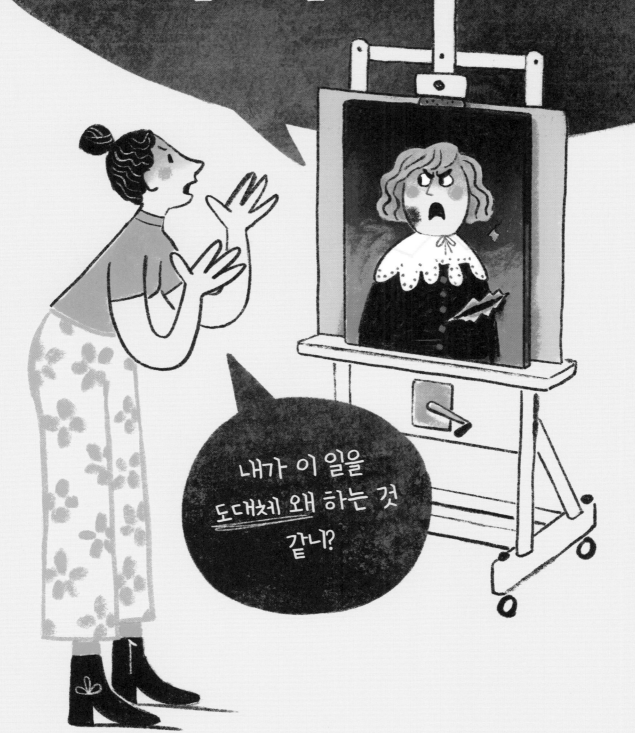

예술 작품이 우리에게 중요한 이유는 다양합니다.
그리고 미래를 위해 예술 작품을 보존하는 것이
누군가에게 중요한 이유도 그만큼 많지요.

예술 작품은 세상에 단 하나뿐이에요.
그 무엇도 그것을 대신할 수 없습니다.
어떤 복제품도 원본에 미치지 못하고요.
모든 예술 작품에는 수많은 사상과 작업 과정,
그리고 이야기가 담겨 있습니다. 복제품이나
모형은 겉모습이 아무리 원본과 똑같이 보여도
영혼이 담겨 있지 않습니다. 우리의
문화적 기억을 원본 그대로 보존하는 것이
중요한 이유예요.

단지 예술 작품 자체의 매력, 즉 작품의 아름다움과
예술적 완성도, 작품이 우리에게 들려주는 이야기만이
전부가 아닙니다. 오랜 세월을 지나온 것에 대한
경외감이나 아주 현대적인 작품에 대한 감탄과
놀라움도 있습니다. 예술 작품이 담고 있는
온갖 이야기와 예술이 주는 감동, 그리고 사람들에게
끼치는 영향력을 떠올려 보세요.
예술 작품을 지켜 내는 일, 정말 멋지지 않나요?

예술 작품을 구하려는 사람은 어떤 사람일까요?
아마도 커다란 이상과 열정, 그리고 배려심을 품고서
맡은 일을 하는 아주 특별한 사람일 거예요. 자기
자신을 내세우기보다는 자신에게 맡겨진 예술 작품에
몰두하여 전문 지식과 특별한 기술로 최선의 해결책
(가끔은 타협안)을 찾아내는 사람이죠.

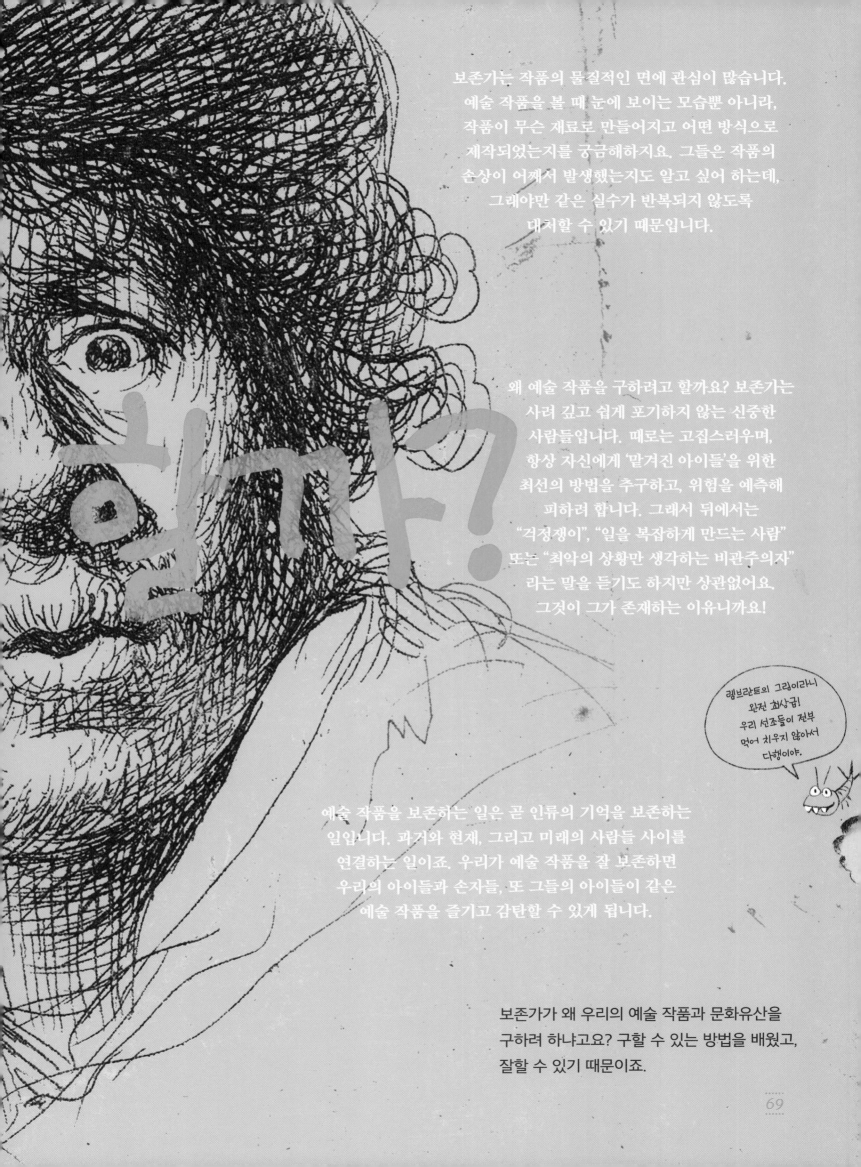

보존가는 작품의 물질적인 면에 관심이 많습니다.
예술 작품을 볼 때 눈에 보이는 모습뿐 아니라,
작품이 무슨 재료로 만들어지고 어떤 방식으로
제작되었는지를 궁금해하지요. 그들은 작품의
손상이 어째서 발생했는지도 알고 싶어 하는데,
그래야만 같은 실수가 반복되지 않도록
대처할 수 있기 때문입니다.

왜 예술 작품을 구하려고 할까요? 보존가는
사려 깊고 쉽게 포기하지 않는 신중한
사람들입니다. 때로는 고집스러우며,
항상 자신에게 '맡겨진 아이들'을 위한
최선의 방법을 추구하고, 위험을 예측해
피하려 합니다. 그래서 뒤에서는
"걱정쟁이", "일을 복잡하게 만드는 사람"
또는 "최악의 상황만 생각하는 비관주의자"
라는 말을 듣기도 하지만 상관없어요.
그것이 그가 존재하는 이유니까요!

렘브란트의 그림이라니
완전 최상급!
우리 선조들이 전부
먹어 치우지 않아서
다행이야.

예술 작품을 보존하는 일은 곧 인류의 기억을 보존하는
일입니다. 과거와 현재, 그리고 미래의 사람들 사이를
연결하는 일이죠. 우리가 예술 작품을 잘 보존하면
우리의 아이들과 손자들, 또 그들의 아이들이 같은
예술 작품을 즐기고 감탄할 수 있게 됩니다.

보존가가 왜 우리의 예술 작품과 문화유산을
구하려 하냐고요? 구할 수 있는 방법을 배웠고,
잘할 수 있기 때문이죠.

회화 작품을 보존 처리하는 순서

물감층을 안정시키기

헐겁고 느슨한 것은 모두 고정시켜야 합니다. 그 어떤 것도 떨어지면 안 되니까요. 물감층이 갈라지고 헐거워지는 박락이 일어나 얇은 물감 조각이 표면에서 떨어지려고 하면 이 작업이 필요해요. 이것을 안정화 작업이라고 합니다. 물감층에서 박락이 일어나면 조심스럽게 제자리에 붙여야 합니다. 이를 위해서는 손을 아주 침착하게 움직여야 합니다. 먼저 가장 세밀한 붓으로 접착제를 물감 조각 아래에 놓습니다. 부드러운 붓을 살짝 움직이면서 접착제를 조각 아래에 바릅니다. 어느 정도의 습기, 때로는 온기가 물감 조각을 약간 탄력 있고 유연한 상태로 만들어 주지요. 박락된 부분을 원래의 위치와 모양대로 되돌리기 위해서는 딱 맞는 순간을 기다려야 합니다.

이전

이후

찢긴 부분 꿰매어 붙이기

혹시 살갗이 찢어진 적이 있나요? 그때 상처를 꿰맸나요? 회화 작품이 찢어지거나 구멍이 나면 비슷한 방식으로 치료합니다. 캔버스에 난 상처를 봉합하는 것이죠. 작품이 아물지는 않지만 적어도 고정은 됩니다. 실이 풀어진 부분은 다시 정돈해서 서로 꿰어 줘요. 실의 끝자락을 아주 가느다란 금속침으로 서로 얽어서 잇습니다. 때로는 한 가닥이 아예 빠져 있기도 해요. 그러면 그 자리에 새 실을 넣어서 꿰어 줍니다. 이것을 실 메우기라고 불러요.

표면에서 이물질 제거하기

오염은 예술 작품에 손상을 줄 수 있으므로 제거해야 합니다. 그리고 오염을 제거해야 작품의 세밀한 부분을 더 잘 감상할 수 있습니다.

오염 물질은 살짝 적신 면봉으로 조심스럽게 표면에서 분리시켜 제거합니다. 이것은 시간을 충분히 두고 해야 하는 작업으로 서둘러서는 안 돼요. 물을 너무 많이 쓰는 것도, 문지르거나 비비는 것도 금물입니다.

실 메우기 작업을 하는 작업대

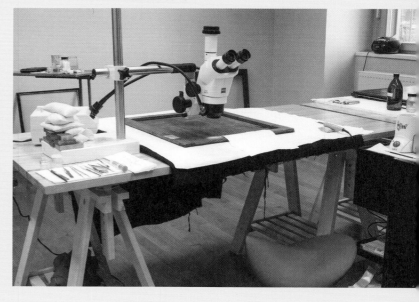

떨어져 나간 부분 때우기

이가 썩으면 일단 드릴로 구멍을 뚫어서 파낸 다음, 비어 있는 부분에 대체물을 넣고 때우지요. 물감층이 떨어져 나간 부분도 마찬가지입니다. 빈 부분을 때우고 물감층의 표면 높이를 맞추죠.

붙이는 데 쓰는 접합 재료와 세밀한 주걱, 작은 스펀지와 측광 조명의 도움을 받으면 회화나 조각 작품에서 떨어져 나간 부분을 때울 수 있습니다.

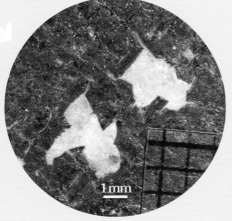

1 mm

바니시 제거

회화나 조각(작품)에 칠해진 바니시가 바스러지거나 색이 변했을 때도 있습니다. 이 경우에는 용제와 면봉으로 조심스럽게 바니시를 제거합니다. 이렇게 처리하고 나면 작품이 완전히 달라 보입니다. 이 그림에서는 누런 옷이 하얗게 변했네요.

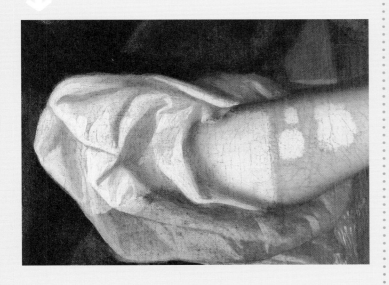

색맞춤

자동차에 흠집이 나면 정비소에서 보기 싫은 부분을 지우고 광택제를 발라서 덮어 줍니다. 색맞춤은 이와 같은 작업입니다.

흠집 자체를 없앨 수는 없지만 새로운 물감으로 살짝 덮을 수는 있지요. 색이 없어진 부분에 색맞춤을 할 때 원래 물감이 있는 부분은 절대로 손대면 안 됩니다!

아주 가늘고 부드러운 붓으로 색이 딱 맞는 물감을 흠집 부위에 점을 찍듯 발라 줍니다. 흠집이 났던 부분을 코가 닿을 정도로 가까이 다가가서 보면 덧칠을 알아챌 수 있을 거예요. 하지만 한 발짝만 물러서면 표면이 매끈해 보이면서, 그림에 작은 흠집이 있었다는 사실이 더 이상 눈에 띄지 않아요.

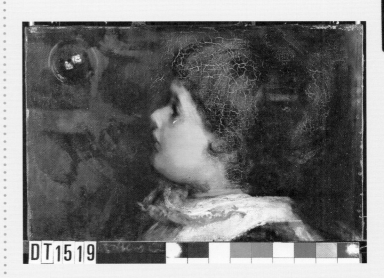

DT1519

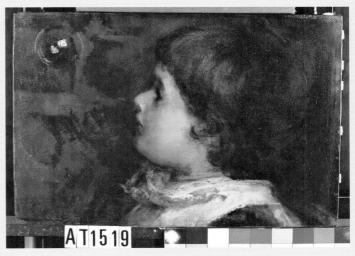

AT1519

추가 설명: 보존 처리를 할 때는 31~35쪽에서 살펴본 전통적인 재료만 사용하지는 않아요. 제거 가능하고 시간이 지나도 잘 변하지 않는 재료를 우선하여 사용합니다.

팔 없음

되돌릴 수 있는, 즉 복원할 수 있는 손상도
있지만 되돌릴 방법이 없는 손상도 있습니다.
원래 작품이 어떤 모습이었는지에 대한 정보가
없는 <밀로의 비너스>가 그런 경우에요.
팔을 만들어 붙이려면 복원가는 어쩔 수 없이
상상력을 발휘할 수밖에 없지요. 물론 그런
일은 절대로 하지 않습니다! 그렇지만 만약에
한다면 어떤 모습일지 상상해 보는 것도 재밌는
일이네요.

찢긴 종이 작품 고치기

후고 드로잉은 종이 작품 담당 보존가가 당장 자신을 고쳐 주기를 바랍니다. 그러나 그전에 몇 가지 준비를 해야 하지요. 보존가는 일단 보존 처리 작업을 시작하기 전에 작품이 어떤 상태였는지를 기록하고 사진을 찍어 둡니다. 그리고 드로잉과 종이의 상태, 그리고 모든 손상 부위를 다시 한번 꼼꼼히 살펴봅니다. 물기를 묻혔을 때 어느 정도로 민감하게 반응하는지, 또는 갈색 접착제 자국을 제거하는 데 어떤 용제가 적절할지도 테스트하지요. 그리고 나서 후고를 보존 처리하는 데 필요한 모든 도구와 재료를 준비합니다. 드디어!

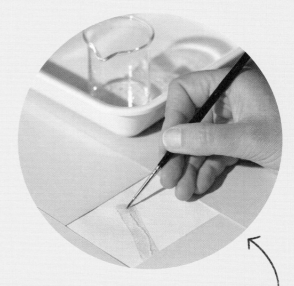

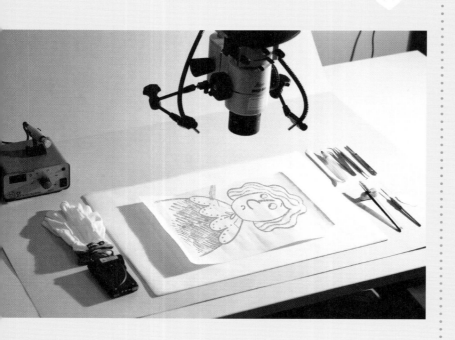

후고는 갈색 접착제가 묻어 있는 질긴 접착테이프를 별로 좋아하지 않습니다. 보존가도 마찬가지예요. 먼저 합성 물질로 이루어진 이 테이프에 미니 다리미로 열을 가하여 접착제를 말랑말랑하게 만듭니다. 동시에 아주 얇은 주걱을 종이와 테이프 사이에 조금씩 밀어 넣어 떼어 냅니다.

이제 접착테이프는 떼어 냈지만, 종이에는 접착제의 갈색 얼룩이 남아 있습니다. 접착제 제거 작업은 진공 테이블 위에서 이루어집니다. 진공 테이블은 아주 작은 구멍이 뚫린 테이블과 진공청소기를 결합한 기구예요. 얼룩 위에 용제를 떨어뜨리면 갈색 접착제가 녹으면서 용제와 함께 테이블 밑으로 빨려 들어갑니다.

접착테이프로 붙어 있던 찢긴 부위가 이제 다시 떨어져 버렸어요! 보존가는 이 부분을 현미경 아래에 놓고 찢어진 종이 섬유 하나하나를 서로 이어 맞춥니다. 접착제로는 밀가루 녹말풀을 사용해요. 밀가루 녹말풀은 다른 재료는 모두 빼고 (물론 초콜릿도 빼고) 밀가루로만 만든 푸딩과 다름없습니다. 접착력이 뛰어나고 매우 오래가며, 수백 년이 지나도 다시 제거할 수 있는 재료이지요. 종이의 뒷면에는 아주 얇아서 거의 보이지는 않지만 매우 질긴 화지를 이용해 찢어진 부분을 연결해 둡니다.

화지
(일본 전통 종이)

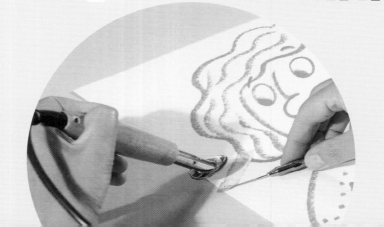

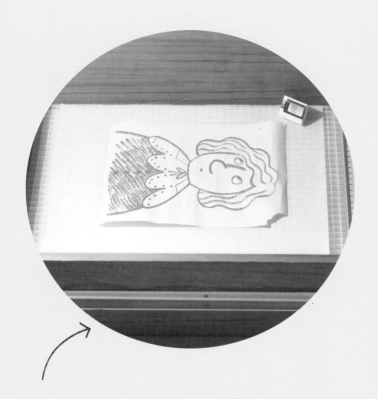

원래 종이와 이어 붙이는 가장자리 부분을 메스로
더 얇게 만들어 주는데, 두 종이가 겹치는 이음새 부분이
두꺼워지지 않도록 하기 위해서입니다.

시더우드 틀은 예술 작품을 위한 사우나 같은 것이에요.
내부가 뜨겁지는 않지만 습도가 아주 높아서, 종이가
부드러워지면서 구김을 펴기 좋은 상태가 돼요.

보존 처리가 완료되면 드로잉을 종이 틀에 고정하여 액자에
끼웁니다. 이제 전시에 나갈 준비도 끝났고 훼손될 걱정
없이 보관도 가능합니다.

종이가 부드러워지면 다양한 모직 천과 흡수력 있는 매트
여러 겹 사이에 끼운 후 무거운 것으로 누른 채 말립니다.
구김은 펴야 하지만 종이의 조직이나 표면의 울퉁불퉁함은
예술 작품의 일부이기 때문에 원래대로 유지되어야 하지요.

쥐가 갉아 먹은 모서리에는 새 종이를 붙입니다. 이를
위해서는 정확히 딱 맞는 종이를 골라야 합니다. 종이의
조직과 두께, 색이 원래 종이와 최대한 일치하고, 시간이
지나도 잘 견디는 종이여야 한다는 뜻이에요. 종이를
골랐으면, 없어진 모서리 부분을 라이트박스 위에 놓고
본을 뜬 후 그 모양대로 새 종이를 오려 냅니다. 그다음,

예술 작품을 보존하는

예술 작품을 보존하는 사람이
누구냐고요? 예술 작품을 사랑하고,
조심스럽게 다루고, 소중하게 여기고,
관심을 가지는 모든 사람이죠.
왜냐하면 예술 작품을 보존한다는 것은
단지 훼손을 막는 것뿐만이 아니라,
예술 작품이 사람들의 기억에서
잊히지 않도록 해 주는 것도 포함하기
때문입니다. 그런 의미에서 예술 작품을
설명하는 사람, 연구하는 사람, 예술
작품을 주제로 토론하는 사람, 작품
감상을 즐기는 사람, 예술에 대해 깊이
생각하는 사람, 예술과 관련해 글 쓰는
사람, 전시회에서 예술 작품을 보여 주는
사람, 작품을 조심스럽게 포장하고
운송하는 사람, 작품을 위해
아름다운 보호용 액자를
만들어 주는 사람, 박물관의
보안을 책임지는 사람,
작품이 돋보이면서도 보호될
수 있도록 조명을 조절하는
사람, 최적의 온도와 습도를
맞추는 사람, 해충 방지를 위해
애쓰는 사람, 이 모두가 예술
작품을 보존하고 있습니다.

조명기사

사진가

곤충학자

자원봉사자

화학자

설치팀

큐레이터

온습도 기술자

기자

작품 관리원

종이 작품 보존가

액자 보존가

회화 보존가

사람들

작품 종이 틀
제작자

조각 보존가

동시대 미술
보존가

청소 담당자

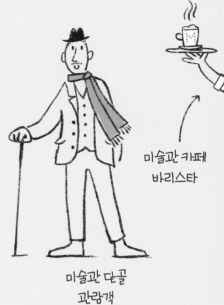

미술관 단골
관람객

미술관 카페
바리스타

전시 설치
전문가

관장

큐레이터

미술 전문 운송사

미술관 학자

호송관 겸
보존가

미술 애호가

행정직원

미술관 가이드

소방대원

예술에 관심이 있는
모든 사람

사진 출처

이 책에 실린 사진들은 따로 표시한 경우를 빼고는 모두 저자의 소유물입니다. 저자와 출판사는 모든 도판(이미지)에 대해 출판 권리를 얻기 위해 노력했습니다. 혹시 모를 저작권 침해에 대해서는 통상적인 범위 내에서 보상이 가능합니다.

14쪽: 해변의 측광 효과: Janusz Klosowski, Pixelio; 현미경: wikimedia commons/ Monique Sacomori; 확대이미지: wikimedia commons/Monique Sacomori

15쪽: 투과광으로 비춘 잎: Angelika Wolter, Pixelio; 손을 촬영한 X선 사진: wikimedia Commons / Nevit Dilmen; 적외선을 쬐는 병아리들: Albert Kerbl GmbH

16쪽: 일반광과 측광 사진: 〈카네이션 세 송이〉, 게오르크 플레겔, 1630, 수성물감, 과슈에 흰색 하이라이트, 베를린 국립 드로잉 판화 미술관, 소장품 번호 KdZ 7559, 사진: Luise Maul; 워터마크 유니콘: 바젤 대학 도서관AIV12, 요하네스 하인린, 〈논쟁Disputationes〉, 15세기 중후반

17쪽: 일반광과 적외선으로 촬영한 키르히베르크 제단의 '수태고지' 장면, 페터 브로이어, 1521, 출처: 프라이베르크 시립 박물관, 소장품 번호 47/22, 사진: 드레스덴 조형예술대학/Ivo Mohrmann; 적외선으로 촬영한 드로잉: 〈몬테 카틸로에서 서쪽으로 아니오 계곡 너머 티볼리를 향하여 바라본 풍경〉, 칼 프리드리히 슁켈, 1824, 펜 드로잉(카본잉크와 걸넷잉크), 베를린 국립 드로잉 판화 미술관, 소장품 번호 SM 10.31; X선 세부사진: 〈발렌틴 알베르티의 초상〉, 크리스토프 슈페트너 작품으로 전해짐, 17세기 말, 라이프치히 대학 위탁/소장품, 소장품 번호 0620/90; 자외선 세부사진: 〈보르도의 항구〉, 앙드레 로테, 1914, 시카고 미술관, 소장품 번호 1978.418

18쪽: 일반광과 자외선 관련 단면도, 사진 및 구성: Bernadett Freysoldt

19쪽: 얇게 잘라낸 나무 섬유 사진: Renate Kühnen; 종이 섬유의 주사전자현미경 촬영사진: Eva Hummert, Berlin, Gerhard Banik, 빈

22-23쪽: 말벌집: JPW. Peters, pixelio

24-27쪽: 〈코뿔소〉, 알브레히트 뒤러, 1515, 목판 및 활판, 베를린 국립 드로잉 판화 미술관, 소장품 번호 196-2, 사진: Dietmar Katz; 〈베로니카의 베일〉, 클로드 멜란, 1649, 동판에 에칭, 베를린 국립 드로잉 판화 미술관, 소장품 번호 987-38, 사진: Volker H. Schneider

28-29쪽: 〈오브리스트 그란트 두프 부인〉, 헤르만 베머, 1880; 수채화; 베를린 국립 드로잉 판화 미술관, 분류 번호 30/15 뒷면;〈자화상〉, 미쿠스 베머, 1937, 연필 드로잉, 베를린 국립 드로잉 판화 미술관, 소장품 번호 407 / W;〈남자의 얼굴〉, 바르톨로메오 파사로티, 16세기, 펜 드로잉, 베를린 국립 드로잉 판화 미술관, 소장품 번호 295-1844;〈모제스 멘델스존〉, 다니엘 니콜라우스 호도비에키, 연도미상, 적묵 드로잉, 베를린 국립 드로잉 판화 미술관, 소장품 번호 KdZ 2377;〈오른쪽 옆을 향하고 있는 부인의 얼굴〉, 안톤 그라프, 1773-1774, 목탄 드로잉, 베를린 국립 드로잉 판화 미술관, 소장품 번호 KdZ 8553;〈수염 난 남자의 초상〉, 한스 쇼이펠린, 1520, 흑묵 드로잉, 베를린 국립 드로잉 판화 미술관, 소장품 번호 1295;〈미하엘 폰 아이칭의 초상〉, 멜히오르 로리스, 1576, 동판화, 베를린 국립 드로잉 판화 미술관, 소장품 번호 382-7;〈한스 부름의 초상〉, 작가미상, 1576, 목판화; 베를린 국립 드로잉 판화 미술관, 소장품 번호 376-10;〈많은 그림, 큰 즐거움〉, 에두아르트 파울로치, 1971, 스크린프린트, 베를린 국립 드로잉 판화 미술관, 소장품 번호 93-1975,〈한스 마이트〉, 에밀 오를릭, 1916, 석판화, 베를린 국립 드로잉 판화 미술관, 소장품 번호 99-1917;〈남자의 초상〉, 발레란트 바일란트, 17세기, 메조틴트, 베를린 국립 드로잉 판화 미술관, 소장품 번호 172-17;〈기괴한 작은 얼굴〉, 후세페 데 리베라, 1622, 에칭, 베를린 국립 드로잉 판화 미술관, 소장품 번호 14-23

30쪽: 〈수염 난 남자의 미라 초상〉(1/2부분), 2세기, 나무판에 왁스 템페라, 베를린 국립박물관 고대유물컬렉션, 소장품 번호 31161; 금속판:〈가발을 쓴 무명인의 초상〉, 작가미상, 1725, 라이프치히 대학 위탁/소장품, 소장품 번호 0005/90; 상아판:〈쿤체 목사와 그의 신부〉, 에두아르트 가에르트너, 1829, 괴팅엔 게오르크-아우구스트-대학, 소장품 번호 GG 271, 사진: Katharina Anna Haase; 보드지:〈칼뮌츠 - 그림을 그리는 가브리엘레 뮌터〉, 바실리 칸딘스키, 1903년 여름, 뮌헨 렌바흐하우스 시립 미술관, 가브리엘레 뮌터 재단 1957, https://www.lenbachhaus.de/entdecken/sammlung-online/detail/kallmuenz- gabriele-muenter-beim-malen-i-30019274

30, 32쪽: 베르너 튀브케,〈노동계급과 지식인층〉, 1970-73, 합판에 유성물감과 템페라, (268,5 X 1377cm), 라이프치히 대학 위탁/소장품, 제작과정 사진, 사진: Bern

Wittwer

31쪽: 아마꽃 사진: Dagmar Zechel, Pixelio; 아마 다발 사진: wikimedia commons, Lokilech; 아마 섬유 사진: Wikipedia, 자유이용저작물

32-35쪽: 〈장미정원의 성모〉, 슈테판 로흐터, 발라프 리하르츠 미술관; 요크 프로젝트 (2002) 10,000점의 회화 걸작(DVD), DIRECTMEDIA 출판사, ISBN: 3936122202

33-34쪽: 인디언옐로: C.I.75320, 드레스덴 공과대학 안료 소장품, wikimedia commons, Shisha-Tom; 코발트옐로: wikimedia commons, И. С. Непоклонов; 그 외 안료 사진: Kremer Pigmente GmbH Co. KG; 깍지벌레, wikimedia commons, H. Zell

35쪽: 〈비소츠키의 가브리엘〉, 종교화, 14세기 말, 모스크바 트레티야코프 미술관, wikimedia commons; 키오스의 눈물과 아라비아검, wikimedia commons;

36쪽: 〈희망의 알레고리〉, 세바스챤 제단, 1714, 몬트제, 성미하엘 성당, 사진: Lukas Moser-Seiberl; 크레글링엔 하나님의 교회 마리아 제단, 틸만 리멘슈나이더, 사진: Holger Uwe Schmitt, wikimedia.commons; 아드리안 슈테거 가족의 묘비문(부분), 1727, 라이프치히 대학 위탁/소장품, 소장품 번호 1913:349; 아홀스하우젠의 〈애도하는 성모〉(부분), 틸만 리멘슈나이더, 1505, 뷔르츠부르크 프랑켄 박물관, 소장품 번호 S. 32639

37쪽: 법률가 페르디난트 아우구스트 호멜의 묘비문 중 애도하는 유스티티아 조각상, 1768, 라이프치히 대학 위탁/소장품, 소장품 번호 1913:311, 사진: Marion Wenzel; 랑엔슈르스도르퍼 제단, 직물을 이용한 이음새 부위 고정, 사진: Diana Wolff

38쪽: 〈성모와 아기 예수〉, 비토리오 크리벨리, 1481-1482; 부다페스트 미술관, 소장품 번호 4214;〈세례요한〉,〈겸손의 마리아〉,〈성안드레아스〉, 타데오 디 바르톨로, 부다페스트 미술관, 소장품 번호 53500; 브로케이드 모형: 뷔르템베르크 역사박물관, 사진: Ulrike Palm;

39쪽: 뒷면 세부 사진 중 톱자국:〈프리드리히 라이프뉘츠의 초상〉, 작가미상, 1650, 라이프치히 대학 위탁/소장품, 소장품 번호 0698/90; 대패:〈크리스티안 랑에의 초상〉, 크리스토프 슈페트너 작품으로 전해짐, 1651 추정, 라이프치히 대학 위탁/소장품, 소장품 번호 1951:167

40-41쪽: 수영모자: 독일 역사박물관, 사진: Andrea Lang; 누텔라로 그린 회화: 〈무제〉(부분), 토마스 렌트마이스터, 2011, 코팅한 합판에 누텔라, 사진: Bernd Borchardt; 곰팡이: Cornelia Hofmann; 꽃잎 가루로 그린 그림: Kristin Kümmerle; 미디어아트 장비: 사진: Elisa Carl

56-57쪽: 요한 아담 셰르처의 묘비문(부분), 작가 미상, 1683 추정, 라이프치히 대학 위탁/소장품, 소장품 번호 1913:291; 빛에 노출된 가장자리:〈이젤 앞의 자화상〉(부분), 콘라드 아돌프 라트너, 1926, 베를린 국립 드로잉 판화 미술관, 소장품 번호 SZ Lattner 1, 사진: Volker H. Schneider; 백연 안료 변색:〈크림 반도의 오리안다 성〉(부분), 칼 프리드리히 슁켈, 1837/38, 연필 밑그림 위에 수성물감, 회색 펜, 베를린 국립 드로잉 판화 미술관, 소장품 번호 SM 35a.12; 마모: 베를린 운터덴린덴 왕세자궁 프리드리히 빌헬름 3세 샤무어방의 천장 도안(부분), 베를린 국립 드로잉 판화 미술관, 소장품 번호 SM 22a.2; 접착테이프: 사진: Lina Wällstedt; 나무로 만들어진 종이, 키엘 대학도서관, 사진: Anja Steinhauer

68-69쪽: 〈입을 벌린 자화상〉, 렘브란트 반 레인, 1630, 베를린 국립 드로잉 판화 미술관, 소장품 번호 36-16, 사진: Jörg P. Anders

72-73쪽: 〈법률가 요한 고트프리트 바우어의 초상〉(부분), 크리스토프 F. R. 리지브스키, 1754, 라이프치히 대학 위탁/소장품, 소장품 번호 1951:083; 찢김 봉합 및 작업대, 사진: Mandy Hellinger;〈아이와 비눗방울〉, 작가미상, 20세기 초, 개인소장

이 책에 삽화로 등장하는 그림들의 원작 정보

후고: 〈레이니에르 파우 판 니우에케르크Reynier Pauw van Nieuwerkerck〉, 얀 안토니스 판 라베스테인, 1633
1쪽: 〈모나리자〉, 레오나르도 다빈치, 1503-1506 추정
3쪽: 〈토끼〉, 알브레히트 뒤러, 1502; 토끼가 숨어 있는 지면: 6, 9, 11, 51, 54, 61, 66쪽과 마지막 쪽
5쪽: 〈잠자는 소녀〉, 소니아 들로네, 1907; 〈정지에너지〉, 마리아 아브라모비치와 올라이, 1980; 〈반복 19〉, 에바 헤세, 1968
11쪽: 〈툴프 박사의 해부〉 렘브란트 판 레인, 1632
20-21쪽: 〈모나리자〉, 앞뒷면, 레오나르도 다 빈치, 1503-1506 추정(이 중 하나는 '미켈란젤로 부오나로티'로 서명)
24쪽: 〈예술가의 초상〉, 에른스트 프리즈, 1823
37쪽: 조반니 보카치오, 〈유명한 여성들에 대하여〉의 삽화
40쪽: 〈치즈 경주〉, 디터 로트, 1970, 디터 로트 재단 승인
46쪽: 〈거트루드 스타인의 초상〉, 펠릭스 발로통, 1907
47쪽: 〈회화의 알레고리로서의 자화상〉, 아르테미시아 젠틸레스키, 1630
50쪽: 〈거트루드 스타인의 초상〉 펠릭스 발로통, 1907; 〈루드비히 14세〉, 이아생트 리고, 1700년에서 1701년 사이
51쪽: 〈메두사〉, 카라바조, 1597
74-75쪽: 〈밀로의 비너스〉, 기원전 2세기; 75쪽: 〈끝없는 기둥 III〉, 콘스탄틴 브랑쿠시, 1928년 이전
80쪽: 〈양치기들의 경배〉, 페테르 파울 루벤스, 1608; 〈독서하는 소녀〉, 구스타프 아돌프 헤닉, 1828; 〈자화상〉, 안나 도로테아 테르부시, 1782
마지막 페이지: 〈알렉산드리아의 성카타리나〉, 바바라 롱기, 1590

감사의 말

이 책에 다양한 방식으로 도움을 준 모든 분들에게 감사드립니다.
René Allonge, Francois Belot, Michaela Brand, Ondřej Buddeus, Elisa Carl, Urban Comploj, Georg Josef Dietz, Michael Dornseifer, Chris Gebel, Egon Heger, Rudolf Hiller von Gaertringen, Cornelia Hofmann, Christine Hübner, Eva Hummert, Dagmar Korbacher, HansGerd Koch, Kristin Kümmerle, Jochen Kurz, Bill Landsber ger, Andrea Lang, Sebastian Maiwind, Jannis Martin, Luise Maul, Jörg Meißner, Ivo Mohrmann, Lukas MoserSeiberl, Katharina Nittel, Antje Penz, Thomas Rentmeister, Eva Rieß, Kerstin Riße, Saskia Rupp, Tino Simon, Ute Stehr, Maria Stein, Elke Renate Steiner, Kathrin Stern, Lina Wällstedt, Kerstin Weck, Barbara Wiebking, Thorsten, Clara Wulff, Sophia Wulff

도판 사용을 허락해 준 여러 기관에도 감사드립니다. 빈 알베르티나 미술관, Albert Kerbl GmbH, 베를린 국립 박물관 고대유물컬렉션, 베를린 국립 회화 미술관, 베를린 국립 드로잉 판화 미술관, 바젤대학 도서관, 베를린 독일 역사박물관, 드레스덴 조형예술대학, 라이프치지 대학 위탁/소장품, 뷔르츠부르크 프랑켄박물관, 몬트제 바실리카 성미하엘 성당 교구, 프라이베르크 시립 박물관, 괴텡엔 게오르크 아우구스트 대학 미술컬렉션, 뮌헨 렌바흐하우스 시립 미술관, Kremer Pigmente GmbH Co. KG, 뷔르템베르크 역사박물관, 키엘 대학교 도서관.

사과
사회 통합을 위한 과제 처리 중

this is not art!

빨리 도망가자!